陳曉初

c o n t e n t s 目次

台灣音樂「師」想起

文建會文化資產年的眾多工作項目裡，對於為台灣資深音樂工作者寫傳的系列保存計畫，是我常年以來銘記在心，時時引以為念的。在美術方面，我們已推出「家庭美術館—前輩美術家叢書」，以圖文並茂、生動活潑的方式呈現；我想，也該有套輕鬆、自然的台灣音樂史書，能帶領青年朋友及一般愛樂者，認識我們自己的音樂家，進而認識台灣近代音樂的發展，這就是這套叢書出版的緣起。

我希望它不同於一般學術性的傳記書，而是以生動、親切的筆調，講述前輩音樂家的人生故事；珍貴的老照片，正是最真實的反映不同時代的人文情境。因此，這套「台灣音樂館—資深音樂家叢書」的出版意義，正是經由輕鬆自在的閱讀，使讀者沐浴於前人累積智慧中；藉著所呈現出他們在音樂上可敬表現，既可彰顯前輩們奮鬥的史實，亦可為台灣音樂文化的傳承工作，留下可資參考的史料。

而傳記中的主角，正以親切的言談，傳遞其生命中的寶貴經驗，給予青年學子殷切叮嚀與鼓勵。回顧台灣資深音樂工作者的生命歷程，讀者們可重回二十世紀台灣歷史的滄桑中，無論是辛酸、坎坷，或是歡樂、希望，耳畔的音樂中所散放的，是從鄉土中孕育的傳統與創新，那也是我們寄望青年朋友們，來年可接下

傳承的棒子，繼續連綿不絕的推動美麗的台灣樂章。

　　這是「台灣資深音樂工作者系列保存計畫」跨出的第一步，逐步遴選值得推薦的音樂家暨資深音樂工作者，將其故事結集出版，往後還會持續推展。在此我要深謝各位資深音樂家或其家人接受訪問，提供珍貴資料；執筆的音樂作家們，辛勤的奔波、採集資料、密集訪談，努力筆耕；主編趙琴博士，以她長期投身台灣樂壇的音樂傳播工作經驗，在與台灣音樂家們的長期接觸後，以敏銳的音樂視野，負責認真的引領著本套專輯的成書完稿；而時報出版公司，正也是一個經驗豐富、品質精良的文化工作團隊，在大家同心協力下，共同致力於台灣音樂資產的維護與保存。「傳古意，創新藝」須有豐富紮實的歷史文化做根基，文建會一系列的出版，正是實踐「文化紮根」的艱鉅工程。尚祈讀者諸君賜正。

行政院文化建設委員會主任委員　陳郁秀

認識台灣音樂家

　　「民族音樂研究所」是行政院文化建設委員會「國立傳統藝術中心」的派出單位，肩負著各項民族音樂的調查、蒐集、研究、保存及展示、推廣等重責；並籌劃設置國內唯一的「民族音樂資料館」，建構具台灣特色之民族音樂資料庫，以成為台灣民族音樂專業保存及國際文化交流的重鎮。

　　為重視民族音樂文化資產之保存與推廣，特規劃辦理「台灣資深音樂工作者系列保存計畫」，以彰顯台灣音樂文化特色。在執行方式上，特邀聘學者專家，共同研擬、訂定本計畫之主題與保存對象；更秉持著審慎嚴謹的態度，用感性、活潑、淺近流暢的文字風格來介紹每位資深音樂工作者的生命史、音樂經歷與成就貢獻等，試圖以凸顯其獨到的音樂特色，不僅能讓年輕的讀者認識台灣音樂史上之瑰寶，同時亦能達到紀實保存珍貴民族音樂資產之使命。

　　對於撰寫「台灣音樂館—資深音樂家叢書」的每位作者，均考慮其對被保存者生平事跡熟悉的親近度，或合宜者為優先，今邀得海內外一時之選的音樂家及相關學者分別為各資深音樂工作者執筆，易言之，本叢書之題材不僅是台灣音樂史之上選，同時各執筆者更是台灣音樂界之精英。希望藉由每一冊的呈現，能見證台灣民族音樂一路走來之點點滴滴，並為台灣音樂史上的這群貢獻者歌頌，將其辛苦所共同譜出的音符流傳予下一代，甚至散佈到國際間，以證實台灣民族音樂之美。

　　承蒙文建會陳主任委員郁秀以其專業的觀點與涵養，提供許多寶貴的意見，使得本計畫能更紮實。在此亦要特別感謝資深音樂傳播及民族音樂學者趙琴博士擔任本系列叢書的主編，及各音樂家們的鼎力協助。更感謝時報出版公司所有參與工作者的熱心配合，使本叢書能以精緻面貌呈現在讀者諸君面前。

國立傳統藝術中心主任　柯基良

聆聽台灣的天籟

音樂，是人類表達情感的媒介，也是珍貴的藝術結晶。台灣音樂因歷史、政治、文化的變遷與融合，於不同階段展現了獨特的時代風格，人們藉著民俗音樂、創作歌謠等各種形式傳達生活的感觸與情思，使台灣音樂成為反映當時人心民情與社會潮流的重要指標。許多音樂家的事蹟與作品，也在這樣的發展背景下，更蘊含著藉音樂詮釋時代的深刻意義與民族特色，成為歷史的見證與縮影。

在資深音樂家逐漸凋零之際，時報出版公司很榮幸能夠參與文建會「國立傳統藝術中心」民族音樂研究所策劃的「台灣音樂館—資深音樂家叢書」編製及出版工作。這兩年來，在陳郁秀主委、柯基良主任的督導下，我們和趙琴主編及三十位學有專精的作者密切合作，不斷交換意見，以專訪音樂家本人為優先考量，若所欲保存的音樂家已過世，也一定要採訪到其遺孀、子女、朋友及學生，來補充資料的不足。我們發揮史學家傅斯年所謂「上窮碧落下黃泉，動手動腳找資料」的精神，盡可能蒐集珍貴的影像與文獻史料，在撰文上力求簡潔明暢，編排上講究美觀大方，希望以圖文並茂、可讀性高的精彩內容呈現給讀者。

「台灣音樂館—資深音樂家叢書」現階段一共整理了蕭滋等三十位音樂家的故事，這些音樂家有一半皆已作古，有不少人旅居國外，也有的人年事已高，使得保存工作更為困難，即使如此，現在動手做也比往後再做更容易。像張昊老師就是在參加了我們第一階段的新書發表會後，與世長辭，這使我們覺得責任更為重大。我們很慶幸能夠及時參與這個計畫，重新整理前輩音樂家的資料，讓人深深覺得這是全民共有的文化記憶，不容抹滅；而除了記錄編纂成書，更重要的是發行推廣，才能夠使這些資深音樂工作者的美妙天籟深入民間，成為所有台灣人民的永恆珍藏。

時報出版公司總編輯
「台灣音樂館—資深音樂家叢書」計畫主持人　林馨琴

台灣音樂見證史

今天的台灣，走過近百年來中國最富足的時期，但是我們可曾記錄下音樂發展上的史實？本套叢書即是從人的角度出發，寫「人」也寫「史」，勾劃出二十世紀台灣的音樂發展。這些重要音樂工作者的生命史中，同時也記錄、保存了台灣音樂走過的篳路藍縷來時路，出版「人」的傳記，亦可使「史」不致淪喪。

這套記錄台灣音樂家生命史的叢書，雖是依據史學宗旨下筆，亦即它的形式與素材，是依據那確定了的音樂家生命樂章——他的成長與趨向的種種歷史過程——而寫，卻不是一本因因相襲的史書，因為閱讀的對象設定在包括青少年在內的一般普羅大眾。這一代的年輕人，雖然在富裕中長大，卻也在亂象中生活，環境使他們少有接觸藝術，多數不曾擁有過一份「精緻」。本叢書以編年史的順序，首先選介資深者，從台灣本土音樂與文史發展的觀點切入，以感性親切的文筆，寫主人翁的生命史、專業成就與音樂觀、性格特質；並加入延伸資料與閱讀情趣的小專欄、豐富生動的圖片、活潑敘事的圖說，透過圖文並茂的版式呈現，同時整理各種音樂紀實資料，希望能吸引住讀者的目光，來取代久被西方佔領的同胞們的心靈空間。

生於西班牙的美國詩人及哲學家桑他亞那（George Santayana）曾經這樣寫過：「凡是歷史，不可能沒主見，因為主見斷定了歷史。」這套叢書的音樂家兼作者們，都在音樂領域中擁有各自的一片天，現將叢書主人翁的傳記舊史，根據作者的個人觀點加以闡釋；若問這些被保存者過去曾與台灣音樂歷史有什麼關係？在研究「關係」的來龍和去脈的同時，這兒就有作者的主見展現，以他（她）的觀點告訴你台灣音樂文化的基礎及發展、創作的潮流與演奏的表現。

本叢書呈現了近現代台灣音樂所走過的路，帶著新願景和新思維、再現過去的歷史記錄。置身二十一世紀的開端，對台灣音樂的傳統與創新，自然有所期

待。西方音樂的流向與激盪，歷一個世紀的操縱和影響，現時尚在持續中。我們對音樂最高境界的追求，是否已踏入成熟期或是還在起步的徬徨中？什麼是我們對世界音樂最有創造性和影響力的貢獻？願讀者諸君能以音樂的耳朵，聆聽台灣音樂人物傳記；也用音樂的眼睛，觀察並體悟音樂歷史。閱畢全書，希望音樂工作者與有心人能共同思考，如何在前人尚未努力過的方向上，繼續拓展！

　　回顧陳主委和我談起出版本套叢書的計劃時，她一向對台灣音樂的深切關懷，此時顯得更加急切！事實上，從最初的理念，到出版的執行過程，這位把舵者在繁忙的公務中，始終留意並給予最大的支持，並願繼續出版「叢書系列」，從文字擴展至有聲的音樂出版品。

　　在柯主任主持下，召開過數不清的會議，務期使得本叢書在諸位音樂委員的共同評鑑下，能以更圓滿的面貌與讀者朋友見面。

　　文化的融造，需要各方面的因素來撮合。很高興能參與本叢書的主編工作，謝謝諸位音樂家、作家的努力與配合，「時報出版」各位工作同仁豐富的專業經驗，與執著的能耐。我們有過日以繼夜的辛苦編輯歷程，當品嚐甜果的此刻，有的卻是更多的惶恐，為許多不夠周全處，也為台灣音樂的奮鬥路途尚遠！棒子該是會繼續傳承下去，我們的努力也會持續，深盼讀者諸君的支持、賜正！

「台灣音樂館─資深音樂家叢書」主編

【主編簡介】
加州大學洛杉磯校部民族音樂學博士、舊金山加州州立大學音樂史碩士、師大音樂系聲樂學士。現任台大美育系列講座主講人、北師院兼任副教授、中華民國民族音樂學會理事、中國廣播公司「音樂風」製作・主持人。

台灣音樂發展史上關鍵人物

　　二○○一年有兩則樂界矚目的新聞。

　　其一是在國際權威的《Gramphone雜誌》十月號登出一篇讚美台北市立交響樂團（以下簡稱市交）錄製出版的《李斯特匈牙利狂想曲全集》與《阿爾堅托、洛赫貝爾格豎笛協奏曲》兩張ＣＤ演奏品質優異的樂評；其二是台北市立國樂團（以下簡稱市國）錄製出版的ＣＤ《楚漢》獲得當年度金曲獎提名。這是北市國與維也納史特勞斯節慶管弦樂團中西合璧的交響化音樂嘗試，充滿創意。對兩個樂團有如此成就，最高興的莫過於現已隱居天母的前任兩團團長陳暾初，他終於等到也看到了當初辛勤的耕耘已然馨香滿園、遍地花開。

　　在二十一世紀的今天，各類型的音樂活動早已經在台灣各鄉鎮角落、校園社區生根發芽，呈現在大都會裡的音樂廳、大劇院更是琳瑯滿目一片榮景，無論是來自國內或是國外的表演節目，水準之高幾乎與歐美各國等量齊觀。

　　回顧台灣樂壇五十餘年來篳路藍縷的開拓、播種、墾荒過程，在這短短的時光中有如此傲人的成績，當然得歸功於無數在樂壇奉獻的人士。當我們用眾多美麗的詞藻描述了那些閃亮的星星，卻忘卻寫下建構樂壇銀河工程的關鍵性人物。這半世紀以來，若不是這一

位具有宏觀的音樂家，以堅忍不拔的持續力游刃於音樂藝術與官僚行政間，發掘、培育了無數至今仍在樂壇引領風騷的人才，復將只有二管編制不到的四十個專任名額（含行政人員）的北市交，在經濟窘困的年代裡擴編爲一百一十一人，給予台灣的音樂俊彥有了在舞台發揮的機會。他同時又策劃成立將民族樂器組合交響化的北市國，在身兼中西兩樂團團長任內從規劃音樂季、音樂舞蹈季以至擴大到全面的（表演）藝術季，完整的建立北台灣表演藝術的基礎建設工程。

在此基礎下，北市交得以更上層樓，全力提升爲具有國際水準的專業樂團。主掌規劃西洋古典精緻音樂的音樂季；也成就了北市國在民族音樂命脈的延續使命，發表無數國內外華裔作曲家的作品。進而接掌從藝術季分化出的傳統藝術季，成爲當今國內西洋古典音樂以外的表演藝術重鎮。當我們的焦點集中在天空閃亮的星星時，可別遺忘在夜空中鋪設星星之家──銀河，如此浩瀚工程的艱辛。這位在台灣音樂發展史上默默耕耘四十年，稱得上最關鍵人物之一的就是本書的主角──陳暾初。

出生於耕讀世家，陳暾初係革命烈士陳世哲遺孤。自幼喜愛音樂，一九四〇年進入福建音專首屆音樂本科主修小提琴副修鋼琴，在校時即獲得保加利亞籍小提琴名家尼哥羅夫教授激賞，一九四五年予以主修近滿分畢業。

在浙江省立湘湖師範學校任教一年後，一九四六年八月來台，成爲台灣省交響樂團（以下簡稱省交）的專任團員。從此展開在台四十年的交響樂團生涯，期間歷經省交演奏部主任、北市交副團長以至團長之職，爲台灣寫下燦爛的一頁交響樂團發展史，更在其個人努力及因緣際會下，集合藝文界精英從一九七九年至一九八五年七年間的規劃，引領台灣樂界甚至表演藝術界邁向八〇年代表演藝術

發展的高峰，爲今日表演藝術蓬勃發展奠定了深厚的基礎。

　　本書爲讀者細訴陳暾初的眞實故事，亦希望藉由此書的撰寫能有助於對前省交蔡繼琨、王錫奇、戴粹倫團長及前北市交鄧昌國團長更多的瞭解。

　　感謝陳前團長在病中打起精神爲我描繪當年盛況，謝謝樂壇大老顏廷階、杜瓊英老師提供無價的收藏資料；作詞家黃瑩爲我細訴歌劇西廂記風波原委；北市交的同仁們以及前市交張澤民秘書、張忠主任；還有台北市立圖書館城中分館的於佩琳主任，以及北市國郭玉茹副團長、創團團員陳富西提供資料及照片，本書才得以成形。最後，謝謝趙琴主編給我較多的時間才得以完成此一挑戰性工作。

<div style="text-align:right">朱家炯</div>

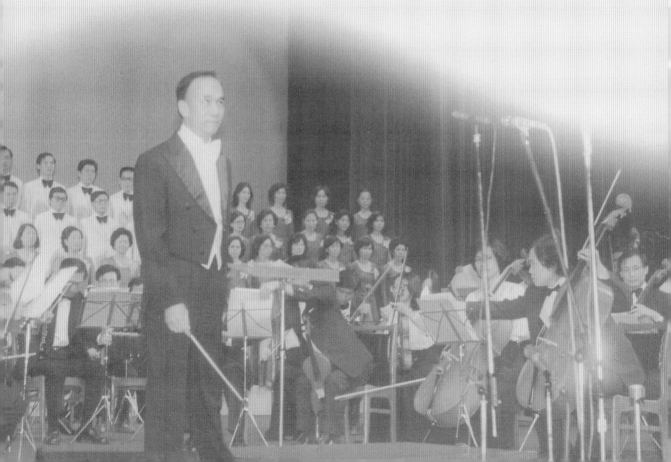

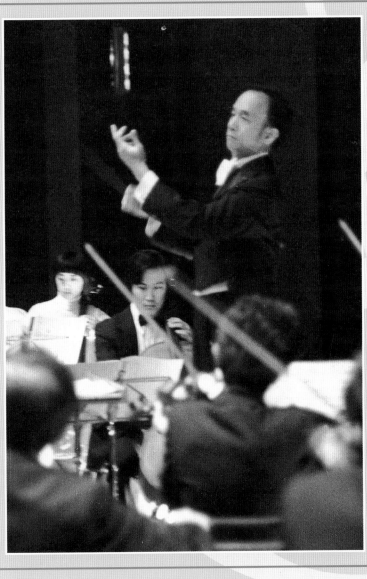

台灣樂壇的中流砥柱

地靈人傑好地方

【話南安今昔】

　　從三國時代東吳設縣以來，南安一直是福建南部地區的政治、經濟、文化中心。由於地靈人傑，歷代英才輩出。根據南安縣誌記載，宋代傑出科學家蘇頌，明代抗倭名將歐陽深，收復台灣的民族英雄鄭成功，台灣醫祖沈全期，以及偉大的思想家李贄等人，都在不同的時期爲這塊土地奉獻了心力。

　　南安依山傍海，風光秀麗，名勝古蹟甚多。觀光景點像是民族英雄鄭成功陵墓、號稱天下無橋長此橋的安平橋、宋代佛教雕刻陀羅尼經幢等，還有福建省最早的佛教寺院之一延福寺，以及雪峰寺等著名古刹，另外有革命烈士紀念碑、六朝古墓和新石器時代遺址等，這些名勝古蹟展現了南安歷史文化的風貌，遙想當年吸引了的宋代理學家朱熹以及近代弘一大師等，在在使南安成爲歷代人文薈萃之地。

　　此外，南安也是著名的僑鄉，是台灣人主要的祖籍地之一。自唐朝開始，不少南安人遠涉重洋旅居海外。元朝開始就有不少南安人相繼遷台，明末至清代是南安人遷居台灣的高潮，有隨鄭芝龍、顏思齊往返海峽兩岸貿易時移居台北的墾荒者；也有隨鄭成功東征收復台灣時赴台開墾人士；一七八四年（乾隆四十九年），清政府開放台灣鹿港與泉州港後，有兄弟相

攜、夫妻同往,甚至舉家遷台的移民。

一九四五年抗戰勝利台灣光復的幾年間,南安人又有一批相繼東渡台灣,形成了近代的又一次移居台灣的高潮。陳暾初一家人正是這批移民潮中的一份子。觀察台灣從南安分爐去的寺院、神廟不少,習俗方言大抵相同,證明了兩地有著密不可分的地緣與血緣關係。

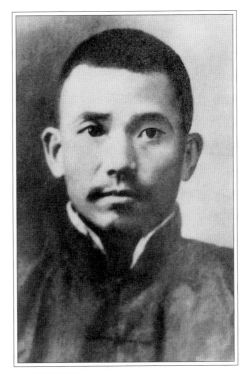

▲ 陳世哲烈士。

如今南安縣重修後的景點革命紀念碑高高聳立,寫下烈士無私無我的大愛。紀念碑上刻的「陳世哲先生」正是在台灣開拓交響樂團新天地人物──陳暾初的父親。

【白石碑前碧血染山紅】

罌花紅,艷如杜鵑滿山發;罌花白,一片茫茫白似雪。

白是銀兮紅是血,黎苦青苗士皆裂!

士皆裂,振臂揮戈萬民起,奮勇決戰捐碧血!

註1:部分資料請參考南安市「人民政府網站」
http://www.nanan.gov
.cn/nan_an_shi_qing/
li_shi_shi_jian.htm

http://www.nanan.gov
.cn/nan_an_shi_qing/
li_shi_wen_hua.htm

捐碧血，魂兮歸來英風在，淚遍西溪水長咽！

一九八七年十月重陽日，福建南安縣城郊暗坑嶺上舉行了「陳世哲先生殉難紀念碑」的修復落成揭幕典禮。碑座平台由雙層白石欄杆環護，造型雄偉。碑頂上立著圓球，象徵「亂世風雲西溪明珠」，又有三十六台階拾級而上，寓意著殉難烈士一生光輝的三十六年華。

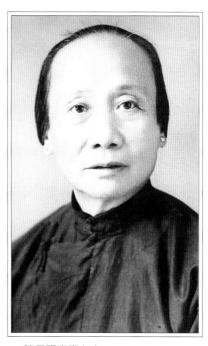

▲ 陳母張素真女士。

紀念碑上刻銘文多首，其中署名張毓昆之對句[2]至情至性地寫下了對烈士的感懷：

投鞭報國追班祖薦此男兒七尺軀

喋血曇花鄉梓淚心碑不廢醒桑榆

歷經六年的奔波，旅居香港的陳葆初與在南安的大表弟張毓昆及負責設計、監工的二表弟張毓英，三人耗費心力，終於完成修復陳世哲紀念碑的大事。

揭幕之日，陳葆初代表海內外全體親屬致答詞時，不由得潸然淚下，時光彷彿又回到了六十年前……當時年僅七歲的陳曒初，至今難忘當年母親的哀慟、親友的悲戚。情景歷歷在目如昨日一般，在「陳世哲先生殉難紀念碑」揭幕紀念

冊中寫下了對父親無盡的追思。細訴著昔日的傷痛 3：

　　父親在世僅三十六年，而長年在外奔走革命，雖歷膺要職，然畢生清廉，無以自奉。乃至謝世之日，家中無隔宿之糧。幸賴寡母茹苦含辛，舅父精心扶持以撫養陳暾初姊弟。猶憶當時常隨母親稻田間採摘蔬果，間背負竹籃上山拾柴，度過了孤苦烈士遺屬的生涯。

　　陳世哲於一八九一年（清光緒十七年）農曆二月初三，誕生在南安西溪小霞美鄉（今溪美鎮霞西村）。辛亥之年即追隨國父　孫中山投身革命，加入同盟會參與福建省光復之義舉。

一九一三

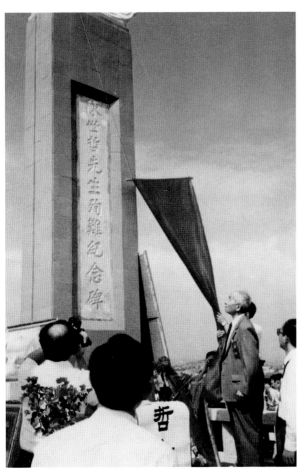

▲ 1987年10月重陽日，陳世哲先生殉難紀念碑修復落成揭幕典禮。

註2：《陳世哲先生殉難紀念碑揭幕紀念冊》，1989年5月，陳世哲先生殉難紀念碑揭幕籌備處編印，追懷辭章篇中勒石碑註聯文。

註3：《陳世哲先生殉難紀念碑揭幕紀念冊》，陳暾初撰寫追懷與感謝。

年赴上海神州大學深造，旋即參與二次革命及討袁戰役，復於廈門加入中華革命黨並率革命黨人攻入同安城，有鑒於革命為艱、民智未開，陳世哲鼓勵華僑捐資親自主持創辦尚真學校於南安之劉林鄉，同時執教晉江紫蘭學校，成績斐然。

　　一九一八年，陳世哲銜中山先生之命，與多位同志組織福建靖國軍與北方軍閥奮勇決戰，戰績彪炳。先後委任為永春、安溪縣長，任內整頓教育、開闢公路，閩南有汽車公路，陳世哲倡導最力功不可沒。此後又於泉安汽車公司中力主設立教育基金股，足見陳世哲心中時刻不忘作育英才之宏願。

　　一九二〇年，陳世哲以學識淵博、治學嚴謹見知於世，在愛國僑領陳嘉庚賞識下受聘為集美學校國文教員，在校誨人不倦尤其為學子所愛戴。一九二六年先生剛從廣東參觀農民協會回集美學校，得知軍閥孫傳芳部屬孔昭同及其爪牙趙得功等人盤據泉州，於南安西溪一帶強徵鴉片煙苗捐數十萬金，先生義憤填膺，毅然回歸故里，短短期間號召西溪十三鄉農民協會組成十餘萬民眾武裝抗捐，聲勢浩大，震動閩南。孔昭榮視陳世哲為眼中釘，趁陳世哲為民請命親往鎮署請命，呼籲

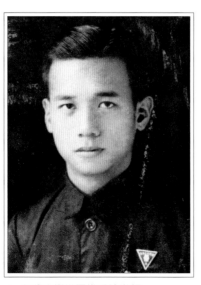

▲ 台灣交響樂團推手陳暾初。

註4：《陳世哲先生殉難紀念碑揭幕紀念冊》，陳世哲先生傳略。

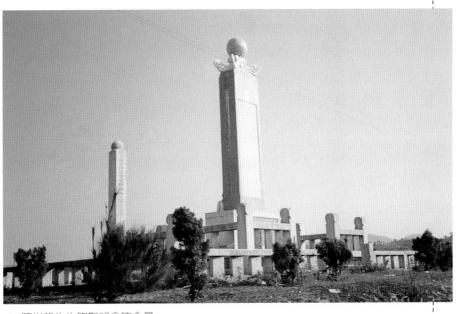

▲ 陳世哲先生殉難紀念碑全景。

減稅之時刻，誘捕陳世哲於南安溪美，歷經百般酷刑折骨斷脛後，陳世哲怒目圓睜慨然說道[4]：「吾為十餘萬民眾求解除痛苦，早具犧牲一己之心。死則死耳，吾自問坦然，方寸無愧怍焉。及將就義之際，尤殷殷以西溪民眾為念，以未能竟其革命之志為憾。」語絕不及私。

一九二六年五月二十日陳世哲臨刑時面不改色，壯烈犧牲於泉州南校場，時年僅三十六歲。

一九三一年南安民眾感念世哲先生的大愛，集資興建南安縣這唯一的紀念碑。該碑一直是南安人的驕傲，其後毀於文革時期。如今位於南安市郊外暗坑嶺之上，重建的紀念碑，又再次展現光華，成為為該地觀光景點之一。

> **時代的共鳴**
>
> 　　陳葆初（1918-），畢業於私立集美幼稚師範學校，從事教育及婦女會工作，抗日戰爭時期，致力於救亡宣傳活動，為閩南著名劇運工作者，風采冠於一時。後僑居香港四十多年，育有兩男四女，均事業有成。一九八一年開始與表弟張毓昆、張毓英等奔走策劃六年，終於完成父親陳世哲烈士紀念碑重建工程。

耕讀傳家談家世

陳家世代安居在福建南安縣晉江上游十五公里外的河畔（即今日的霞西村，當時稱爲小霞美鄉），爲陳姓祖宗傳承下來的村落。傳至十三代祖父陳奕驚，世代均以耕讀爲生。陳暾初的父親陳世哲生逢民國初年的革命時代，不但飽讀詩書，且是個有思想、有抱負的人。

一九一六年，陳世哲與同里的張素眞女士結婚，長子早殤，長女名葆初。一九二〇年陳世哲爲革命同盟會工作到處奔走，因此與妻子張素眞客居於廈門市鼓浪嶼。十一月二十日破曉時分只聽屋內傳來響亮的嬰兒啼聲，陳世哲喜出望外，將新出生的男孩取名爲暾初，寓意朝陽初升欣欣向榮之意。

陳暾初幼時跟隨父母在外奔波，直到五歲時，父親才帶妻兒返回家鄉。隔年父親即爲抵

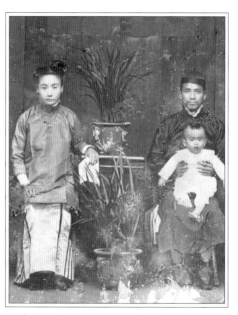

▲ 全家福。陳世哲抱著早殤的長子。

抗軍閥以身殉國。一門孤寡突遭此劇變，真不知該如何應變。幸虧親朋好友，尤其是景仰陳世哲為民犧牲的同志們紛紛慷慨捐輸，這才度過了難關。此時張素真只能強忍悲痛，隻身撐起這個家。幸虧她頗有經營之能，靠著極少的積蓄收購一些田地細心打理，家道逐漸興旺，

▲ 陳暾初的姊姊陳葆初。

暾初和葆初兩姊弟才得以出外求學。陳世哲過世後，舅父張友雲自覺責任重大，於是由廈門大學輟學返家，鼎力支持陳母矢志撫孤。將兩姊弟視如己出，管教甚嚴。

　　陳世哲在小霞美鄉遺留下一幢西式的平房，村民稱之為「洋樓」，建築在霞溪旁的小山丘上，環境十分清幽。樓中藏書豐富，年幼的陳暾初可以盡興的瀏覽各類書籍，汲取知識。稍後，陳家為了興學，將此洋樓借出一大半，成立霞溪小學，以便村中的兒童接受教育。

　　當時的小學分為「初」與「高」兩級，陳暾初在家鄉霞溪小學念初小時，各科成績都很好，尤其是國文特別突出，受到師長們的喜愛。幸運的是，他遇到一位會教五線譜的音樂老

時代的共鳴

　　張友雲（1902－1951），陳世哲內弟。先肄業於廈門大學，後在無錫國學專科學校畢業，視甥如子，教督先烈遺孤成長最力者。學識淵博亦是地方上的彥俊，承姊夫遺願，募資創建霞溪小學於小霞美鄉。致力於地方建設、發展教育事業，受到各方人士的景仰。

時代的共鳴

張洪島（1913－），河北省沙河縣人，二○年代北京朝陽大學法律系畢業。後赴法國深造，同時就學於巴黎高等音樂學校、巴黎音樂院，巴黎大學攻讀小提琴、作曲、音樂史和法國文學。回國後歷任重慶青木關國立音樂院管弦樂系教授兼主任，北平國立師範大學音樂系教授。後任中央音樂學院教務主任、管弦樂系主任、音樂系主任。張氏曾主編《歐洲音樂史》，翻譯《西洋音樂史》，以及俾托維斯基所著《小提琴演奏法》、《西洋歌劇故事全集》等書，作品有小提琴獨奏曲、聲樂及器樂等近百首。

（參考顏廷階《中國音樂家傳略》，281頁；趙惟儉《小提琴教學法》世界文物出版，李德倫1992年3月24日序）

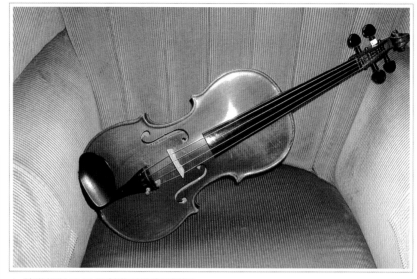

▲ 陳暾初在1936年所購置的德國舊琴。

師，這在當時來說十分稀罕，因爲別說五線譜，能看得懂簡譜的人就已經不多了。這位老師教得很嚴，唱唱不對時還會打手心。這段經歷對當時只是好玩，懵懂未知的陳暾初來說，從未想到這時播下的音樂種子，後來竟會開花結果，成爲他一輩子的事業。

一九三一年，陳暾初十一歲時，和姊姊到離家十五公里遠的泉州城內晉江小學就讀高小，當時外出都要步行或搭渡船過溪，每個週末要走上半天才回得了家，相當辛苦。

一九三四年春季，陳暾初進入泉州中學就讀，第二年秋季轉學到城南的晦鳴中學，於一九三六年底畢業。陳暾初在這段期間經常有機會接觸到留聲機播放的古典音樂，他尤其著迷於管弦樂演奏。趁著畢業的這一年，在家鄉小學教了一個學期的

課，薪水加起來有一百塊錢，全用來買了一把經朋友輾轉託售的德國製舊小提琴。就是這把琴，跟了他一輩子。

當時坊間有兩本中文的《小提琴演奏法》。一本是由豐子愷、裘夢痕所編寫的，另外一本則是張洪島翻譯，俾托維斯基原著的《小提琴演奏法》。陳暾初聽人說張氏這本書非常好，於是趕緊託人買了書，開始按照書上的圖、譜自己摸索練習。當時大兩歲的姊姊陳葆初已在就讀的集美幼稚師範學校學會彈風琴。跟在一旁的陳暾初在耳濡目染之下，經姊姊教導後，彈起風琴來居然也是有模有樣、進步神速。

一九三七年秋季，陳暾初考進福建當時最著名的私立集美高中。可惜當年正逢對日抗戰開始，廈門也受到波及，集美所屬的各個學校被迫連夜疏散到內地，在廈門愉快的唸完一學期後就轉學到泉州的培元高中。陳暾初很高興的發現學校裡有一個管樂隊，這是他生平第一次接觸到有這麼多的樂器在一起演奏。一九三八年高一時的暑假，陳暾初依政府規定接受了整整三個月的嚴格軍事訓練後，奉派回家鄉做組訓民眾的工作。一九三九年秋季，才再回到培元高中繼續學業。

一九四〇年的夏天，福建省立音樂專科學校到泉州來招生。這消息讓熱愛音樂的陳暾初雀躍不已，當下毫不猶豫的報名投考，那管當時從事音樂這行業是被人認為沒出息的。就這樣，從此他踏上了音樂的不歸路。如今看來，這正是決定陳暾初命運的轉捩點。老天的巧妙安排，竟然使他日後成為開創台灣交響樂團新天地的人物。

弦詩譜成一世情

〈贈雪〉

窈窕娉婷十七餘　芙蓉如面柳如眉

粲若春花迎風舞　疑是仙子下凡來

〈贈雪〉為陳暾初在福建音專三年級時，再遇復學時的謝雪如，驚艷之下寫出來的詩句。

在福建音專成立之前，福建省政府已經辦過兩期音樂師資訓練班。班主任蔡繼琨高瞻遠矚，為求根本解決音樂師資以及演奏人才的培養問題，在辦理師資訓練班的同時，即開始籌辦音專的建校工作。僅僅一年就將福建省公訓所開辦的師資訓練班，轉成為省立音樂專科學校。一九四〇年四月二日，省立音樂專科學校正式成立，校址設於臨時省會永安城南約五公里的上吉山。此時，轉任校長的蔡繼琨才二十九歲。

蔡校長年輕、幹勁十足，在與教務主任李樹化等人周詳策劃之後，為了提高音專新生入學的質量，在一九四〇年九月開學前，決定一方面先開辦本科預備班，另外擴大到福建各地、江西、廣東、廣西、貴州等地招生，甚至在浙江《東南日報》登報介紹學校特色，並請名教育家劉質平在金華招生[1]。九月開學時，本科新生名單共五十人。從預備班生成為正式生的有

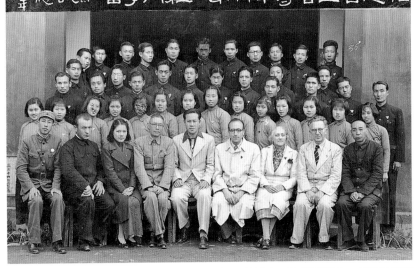

▲ 福建省立音專1940年本科第一屆同學留影。前排左二為尼哥羅夫、左三為葉葆
懿、左五為蔡繼琨、右四為馬可士、右三為曼爵克夫人、右二為曼爵克。第二排
左五為謝雪如、右四為杜瓊英。第三排左五為楊碧海，後排六為陳暾初。

杜瓊英等十二人，暑假招生又錄取了陳暾初等三十三人，以及
其他五人。學校在第一學期結束時，名錄上本科登載的名字則
是四十一人。大抵是戰爭年代、時局動盪、經濟困窘及音樂學
習艱苦等種種原因，本科第一屆到了第二年人數減少了一半，
至一九四五年畢業時，只剩下九人，其中的顏廷階還是迫於戰
亂由上海音專轉學二年級的插班生。

　　福建音專成立後，將原來的師資訓練班，改為分三年制師
範專修科、五年制師範專修科二種，又增設本科是為培養音樂
專門人才而設立，主修分為理論作曲、聲樂、鍵盤樂器、弦樂
器、管樂器和國樂器六種，可說是中西俱全 [2]。

註1：建福建音專校友會
　　　編著《國立福建音
　　　樂專科學校校史》
　　　北京板橋印刷，
　　　1999 年 8 月出
　　　版，頁12。

註2：徐麗莎撰文《蔡繼
　　　琨：藝德雙馨》
　　　2002 年 12 月，時
　　　報文化出版，頁
　　　42。

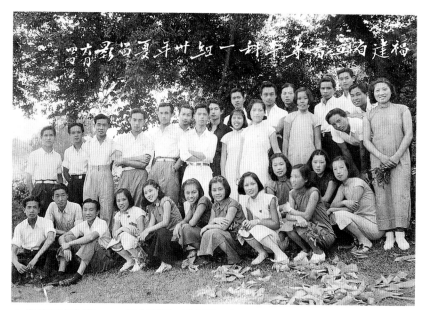

▲ 福建省立音專 1941 年本科第一屆同學留影。前排左一為盧炯然、左二為鄭滄瀛、左六為謝雪如、左七為林必戒。後排左四為楊碧海、左五為陳暾初。

　　音專的校舍是接收福建省保安處新建在上吉山的房舍。正中央有一排長方形的平房，作為教室及辦公室。前面有一個圓環圍繞著，兩旁還有些教室。

　　另有兩幢民房作為男女生宿舍。女生宿舍門前有一荷花池，大門上有「怡紅院」三個字。男生宿舍的匾額上題有「聚星居」，想必是早時大戶人家所擁有。還有建造在學校右邊的山坡上，有多幢獨立式的小洋房，專供外籍教授居住。學校環境清幽，旁邊還有一條清澈見底的燕溪流過。

　　音專開學時，本科第一屆班上有不少女同學，唯有年紀最小的謝雪如，清秀脫俗，特別引人注目，讓陳暾初留下了深刻的印象。上第一堂主修時，他自行摸索出來的小提琴演奏方式

錯誤頗多，被當時人稱「大鼻子」的保加利亞籍尼哥羅夫大聲修理了一頓。正巧謝雪如也在場，陳暾初心想尼哥羅夫的下馬威不知是否也嚇著了她。不過，這一頓罵卻讓陳暾初開了竅，每日非常用功的練習。

尼哥羅夫是當時國內最著名的小提琴老師之一，陳暾初在學校追隨他學習五年，紮下了深厚的根底，陳暾初在回憶錄裡寫下當時上課的情景[3]：「他在教學上非常重視基礎訓練，左右兩手技能和技巧的訓練，各種指法和弓法練習及特別注意音準，右手的運弓要求嚴格。

同時他是位非常傑出的小提琴演奏家，音色醇厚、技巧卓越，他的演奏非常迷人，充滿熱情，我們這些學生最有耳福，常常有機會沐浴在他的盪氣迴腸的音樂世界裏。在母校五年，一直跟隨他學習。我每天練習都要從音階、琶音、分解和弦開始，由慢速度一個音一個音練習，然後逐漸加快速度，每天練習兩小時，其他時間再拉練習曲和樂曲。

我想，每位小提琴學生，每天都需要從練習音階開始，這個過程大家都知道，但練習時的自我要求要正確嚴謹，在上琴課時尼哥羅老師就是這樣

▲ 左起陳暾初、顏廷階、杜瓊英與尼哥羅夫教授合影於 1942 年。

註 3：陳暾初口述《音樂伴我六十年》回憶錄，未出版，頁 36-37。

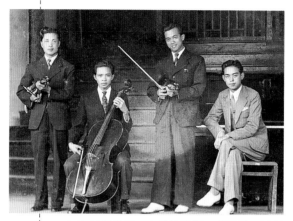

▲ 鋼琴四重奏，左起林有條、盧炯然、陳暾初、楊碧海（1941年）。

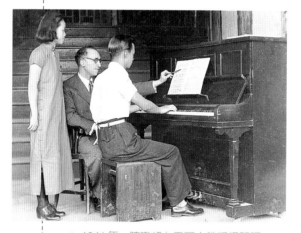

▲ 1941年，陳暾初上馬可士教授鋼琴課。

一步步的要求，我每次上課都有充足的準備，他也感到非常滿意，而給我許多鼓勵。我們師生的感情非常良好，就這樣我跟他學習了整整五年，得到許多寶貴提琴上的技巧，也奠定了我這一生的事業堅固紮實的基礎。」

【佳偶天成】

謝雪如是當時被譽為「北徐（悲鴻）南謝」的留法名畫家謝投八的女兒。謝父當時任音專學校秘書及師資訓練班美術科主任，也是音專學前本科預備班的班導師，因此與本科的學生感情極為深厚。謝雪如主修鋼琴副修小提琴，陳暾初則是主修小提琴，副修鋼琴。兩人同時受教於尼哥羅夫，常在老師宿舍上團體課，練習弓法及合奏，學習鋼琴也經常碰面，因而常在一起。

二年級時，班上的同學走了近一半。謝雪如的蹤影也消失

▲ 陳暾初在福建音專的成績單，鋼琴及小提琴都有滿分的紀錄。

了。原來謝投八一家舉家遷往南平，擔任福建省立師範專科學校美術科科主任，謝雪如也就跟著休學。

　　音專於一九四二年改爲國立由盧前擔任校長，校務逐漸步入軌道。學校加蓋了許多琴房，設備漸趨齊全。這一年陳暾初心無旁鶩，每天練琴至少三至四小時，琴技突飛猛進。尼哥羅夫更是用心的教導。三年級第一學期時陳暾初小提琴成績竟然得了滿分，成爲全校之冠。其他副修鋼琴、和聲學、室內樂合奏等，均有極佳的表現。

　　所謂姻緣天註定，一點也不假。三年級剛開學，有一天晚上，剛練完琴要回教室的陳暾初，只見同學圍在一起，不知發

生何事。趨前一看，才知是謝雪如回來復學，大家正在與她敘舊。經過了一年之後，如今的謝雪如已長得亭亭玉立，氣質出眾，那還是兩年多前年方十四，稚氣未脫天眞活潑的小女孩。驚鴻一瞥，意境的流露，陳暾初寫下了兩首情詩：〈贈雪〉以及〈有感〉。時間是在一九四二年的秋天。

〈有感〉

鳴琴方歇忽驚艷
月下重逢若有情
明眸皓齒向未識
蕙質蘭心我猶憐

陳暾初記得很清楚，有一天晚上「皓月當空，夜涼如水」，在晚自修後送雪如回宿舍的途中，兩人就在禮堂前的圓環不知繞了多少圈、談了多少話。愛慕之情已然悄悄的在內心深處萌芽。從此之後，上吉山的燕溪旁留下了兩人無數的足跡，謝雪如率眞開朗的笑聲深深吸引著陳暾初，成了他生活中的重心，每天都盼

▲ 1943 年，國立福建音專本科第一屆三年級合影。前排中為校長盧前，後排左一為陳暾初。

望能多看她一眼，多聽聽她可愛的笑聲。

　　一九四五年元旦凌晨一時三十分，陳曉初用粉紅色的信箋寫給了謝雪如一紙定情書。箋箋數語，代表了一輩子的承諾。

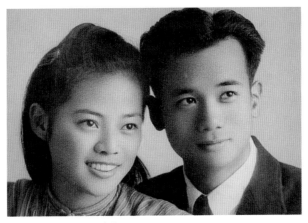
▲ 陳曉初與謝雪如合影。

　　二○○二年元旦，陳曉初口述《音樂伴我六十年》回憶錄寫下：「至今已超過六十年。人生的際遇莫測，讓兩個互不相識的人，千里來相逢終成眷屬，而今子孫滿堂，都各有所成，美滿幸福，於茲為最，夫又何求？」[4]

【湘湖過客烽火見眞情】

　　浙江省立湘湖師範（初命名爲浙江省立鄉村師範學校）開辦於一九二八年，爲我國近代教育史上一所享有高聲譽的名校。當時國立浙江大學校長蔣夢麟鑒於鄉村教育的師資短缺，決定辦一所師範學校，特邀請教育權威陶行知策劃並參與建校工作，陶行知推薦操震球出任首任校長。校址選在蕭山湘湖的壓湖山。

　　建校初期，實行「彈性制」，提倡「教學做合一」，推行

時代的共鳴

　　陶行知（1891-1946），近代著名教育家，安徽歙縣人。由於生活在社會的底層，對民間的疾苦有深切的感受。一九一四年南京金陵大學文科畢業後，赴美留學。進入哥倫比亞大學師範學院主攻教育，期望通過教育來救國救民。一九一七年學成歸國，開展鄉村教育運動。

　　一九二六年籌建南京郊外的曉莊師範，由陶行知親自擔任校長。他把杜威的教育理論加以改造，形成了他的「生活教育」理論。其要點是：「生活即教育」，「社會即學校」，「教學做合一」。

　　根據生活教育的理論，把學生培養成有農夫的身手，有科學的頭腦的鄉村教師。成為一代鄉村教育最有影響力的推廣與實踐者。

註4：陳曉初口述《音樂伴我六十年》回憶錄，頁27。

「小先生」制[5]。在培養師資、開拓鄉村教育方面，獨樹一幟。

一九三二年由金海觀接任第六任校長，他是陶行知南京高等師範學院的學生，倡導了「苦硬、實幹、研究、進取、注重情誼」的湘湖精神[6]。使湘師在學校所在地蕭山，和八年抗戰期間流亡辦學，在義烏、古市、慶元、新窯浙江西南山區等地留下了深遠影響。並成為浙江抗日戰爭期間，堅持戰時教育的表率。

省立湘湖師範設有簡師、普師、特師、鄉師以及一貫制音樂師範班[7]。一九四五年夏天，陳暾初從福建音專畢業後經繆天瑞老師的介紹，應聘於湘湖師範學校擔任音樂老師。

小倆口於一九四五年七月底啟程前往浙江。一路行來備極辛苦。先走水路，從永安先搭木船，船行兩三天到南平，再循陸路。當時公路狀況差，山路崎嶇顛簸，經建陽、建甌、浦城，總算到達了浙江省龍泉市。在龍泉遇見了音專三年師範第三屆的校友吳逸亭，他在當地執教，是一位二胡高手，在音專也任第一小提琴手，五○年代曾擔任上海歌劇院樂團指揮。承蒙他設宴熱情招待並與當地的名流相會，令陳暾初至今難忘。

湘湖師範的精神是苦幹實幹，艱苦樸素。抗戰八年學校遷徙六次，各地的祠堂廟宇均是湘湖師範駐足之地，圖書館的搬遷、操場的整建、簡陋教室的搭建，一切都由師生自己來，甚至全校唯一的一部鋼琴，八年來就是由四位力大的同學到處扛著走。

兩人這一路走來大約十多天，終於到了浙江省中部松陽縣的古市。學校設在一所廟宇裡頭，有些教室是用竹棚搭建，無論是教書或是生活都十分艱苦。劈柴生火煮飯全得自己來，十分不便。

不久因為對日抗戰勝利，校方決定第一個學期結束之後就要復員回到蕭山。此時謝雪如已是大腹便便，即將臨盆。

這是一段膽戰心驚的漫長路程，心疼愛妻的陳暾初雇了一輛轎子讓謝雪如搭乘，自己跟在後面走。時值歲末天寒，一路上都是碎冰，走了兩三天才到衢州。之後再搭民船沿富春江北上，又走了三天才到杭州城外的星子橋火車站上岸，再搭火車才到達目的地蕭山，找到了湘湖師範新校址「祇園寺」。

陳暾初比校方早到，寺裡顯得非常冷清，他找了一間房間用稻草舖好床舖安頓下來。想不到就在當晚的下半夜，謝雪如開始陣痛，似乎要分娩了。還好有校工打著燈籠陪陳暾初去找接生婆來。所幸上天護佑，在未消毒的狀況下，產程順利。當嬰兒哇哇落地時，那兩道彎彎的柳眉，讓陳暾初夫婦印象最為深刻。兩人口中的綠兒，就是今日知名的鋼琴家陳綠綺[8]。

過完年學校開學，師生陸續到達，簡師、鄉師、音師一系

歷史的迴響

祇園寺是蕭山著名寺廟，清朝張之洞提出廟產興學主張，唐代的宇文炫、明代的黃宗羲，均曾論及之，唯他們的主張並未作為政策而全面實施，僅在宋代，曾將一些無救寺院「撥充贍學之用」。清朝時實施提撥寺產的方式，像是蕭山祇園寺叢林，縣令李思澄飭僧按月申報經懺次數，每懺捐 2,000 文，這是北伐時期破除迷信運動「迷信捐」、「經懺捐」的來源。而祠堂、道觀、廟宇不只是出錢出力，建築權充教室，借為興學之用更是各地常見。

見〈清末民初廟產興學運動對近代佛教的影響〉，黃運喜，《國際佛學研究創刊號》，1991 年 12 月出版，頁 293-303。

註5：請見《蕭山縣誌》，頁798。

註6：蕭凌主編《金海觀與湘湖師範》1996 年 7 月第一版，華東師範大學出版，頁 39。

註7：金海觀於校長任內二十五年間及到鄉村小學音樂、美術、體育、勞作的需要，曾開辦音樂、體育專科師範和六年制一貫音樂師範班。

註8：「綠綺」，這個名字是岳父謝投八所賜，為古代司馬相如名（古）琴的名字。

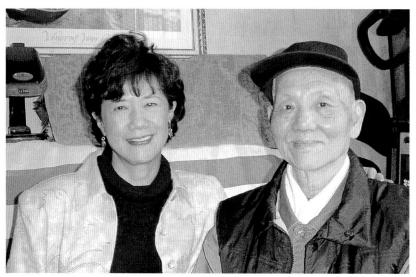

▲ 陳綠綺與方國良合影於上海（2002年）。

列師生多達千人，萬冊的圖書儀器以及那架被扛著到處轉的鋼琴，都凱旋回歸蕭山，寧靜的寺裡變得十分熱鬧。

湘湖師範的校長金海觀是一位親切和善的長者，金海觀和陳曒初兩家相處融洽。他的兒子金湘是現今大陸當紅作曲家，五十年前亦曾受教於陳曒初與謝雪如兩位老師。

一九九六年應台北市立國樂團邀請來台演出，返家之前得知二老的消息，匆匆通過電話後，一回北京就寫信給兩位老師：「臨行前的早晨與謝老師通了電話——真是如一場夢，五十年前的情景仍然記憶猶新！沒想到五十年後又來到你們創建的樂團進行合作，真是有緣！」

當年音樂班主任桑迋青是一位資深的音樂工作者，福建音專同學很多出自他的門下。學生組成的「嗒嗒歌詠團」由他

指揮，除了在學校演出之外，也到松楊、遂昌、麗水、金華等地巡迴公演愛國歌曲。第二學期，音樂老師張慕魯離職到了南京，新聘老師中有鋼琴老師方國良，他是寧波人，和陳暾初很投緣。

同學們也常到陳家來，女同學搶著抱綠綺，逗著她玩，師生之間相處得極為愉快。學期結束前，陳暾初接到台灣省交響樂團蔡繼琨團長來信相邀，經過考慮之後，陳暾初一家決定去台灣發展。於是在一九四六年六月底離開蕭山，結束了湘湖師範一年教學的日子。

當年交通不方便，必須由浙江省蕭山市到杭州，再搭火車到上海，到上海之後還需等候開往台灣的船期。一路上都是在湘湖師範只共事一個學期的方國良隨行打點，更蒙他盡心盡力的安排，讓陳暾初一家三口晚上得以在他叔叔的房間打地鋪，如此打擾了將近個把月才等到開往台灣的海天輪。陳暾初對這一位在最困難時伸出援手的方國良，至今仍銘記在心，再多的感謝也道不盡對他的謝意。

音訊斷絕一晃眼就是五十多年了，幾年前陳暾初在福建音專校友通訊錄上看到首頁北京校友欄的第二個名字「方國慶」三個字時，立刻聯想到「方國良」老友。經過輾轉聯絡，兩人才再度互通音訊。二○○○年夏天，女兒陳綠綺與女婿殷起彭特地去拜訪住在上海的方國良，他們相聚交談甚歡，彼此對隔絕了五十多年的狀況作了些瞭解。可貴的是，兩人在歷經五十多年的風雨之後，還能有機會再續前緣。

時代的共鳴

金湘（1935 - ），當代中國作曲家、指揮家、音樂評論家。一九五九年北京中央音樂學院本科作曲系畢業。下放新疆二十年，曾在當地的阿克蘇文工團，自治區歌舞交響樂隊指揮並兼作曲。一九七九年起歷任北京歌舞團交響樂隊指揮兼作曲，任北京中國音樂學院作曲副教授並兼作曲系作曲教研室主任。一九九四年起任中國音樂學院音樂教育系教授。

金湘的作品，結合西方現代作曲技法與東方美學特色，個性鮮明。作品從大型歌劇、交響樂、協奏曲、大合唱，多種室內樂直至影視音樂共有近百部作品問世，其中歌劇《原野》、《楚霸王》，極受國內外愛樂者歡迎。

交響樂團四十年

【篳路藍縷省交歲月】

蔡繼琨是近代音樂史上一位氣魄宏偉的開創性人物。他在戰亂紛擾、經濟困窘的年代，先於一九四〇年開辦福建省立音樂專科學校，克服了從設校規劃、硬體設備、聘請師資，以及招收學生等種種難題。之後，又為極力爭取音專改隸於中央，不惜辭去校長之職，以求學校之長治久安。此舉奠定了福建音專立校十年基礎，培育出無數的音樂人才。使得海峽兩岸在音樂薪火的相傳工作上未受時局動盪的影響。

而福建音專確實發揮了關鍵作用。曾任音專教務主任的繆天瑞發現，一九五六年在大陸舉辦的「全國音樂週」時，從全中國選出來的代表人物中，福建音專的校友居然就佔了四十多位[1]；而一九五二年由校友王定安在台灣捐贈編印的《福建音專旅台校友通訊錄》竟然也列有一〇三名[2]。可見得福建音專的校友們在海峽兩岸的近代音樂發展史上所產生的巨大影響力，這不得不歸功於當時蔡繼琨的眼光遠大，能破能立，能捨又能全。

另外他成立了台灣第一個政府機關設置的的專業交響樂團。蔡繼琨於一九四五年九月底來台，以戰區受降委員、台灣省警總少將參議身分，先後整合台灣的各個業餘音樂團體如王

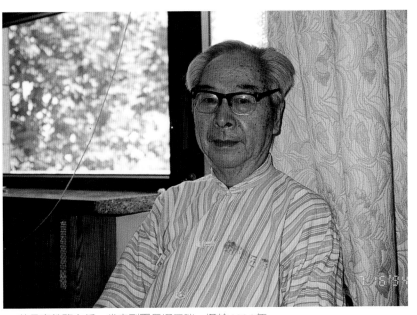

▲ 前音專教務主任、省交副團長繆天瑞，攝於1994年。

錫奇（1907-1973）的「台北音樂會」管弦樂團、吳成家（1916-1991）的「興亞管弦樂團」以及鄭有忠（1906-1982）的「有忠管弦樂團」、王雲峰（本名王奇，1896-1969）和蕭光明的「稻江音樂會」與「永樂管弦樂團」，並在當時留日台籍友人高慈美、林秋錦、呂泉生等人共襄盛舉之下 3，於同年十一月底完成招考團員的工作。

　　一九四五年十二月十五、六日，蔡繼琨親自指揮台灣省警備總司令部交響樂團第一次成立演奏會。之後一連串舉行元旦、婦女節、青年節、音樂節以及警總內部等多次的演奏會。可見蔡繼琨團長領導組訓的傑出能力，同時也反映當時台灣已有相當高的音樂水準。

註1：見繆天瑞〈友情綿延七十春〉原文刊載於徐麗莎撰寫《蔡繼琨：藝德雙馨》一書附錄，頁165。

註2：請見楊育強編著《國立福建音專史紀》光華文化，1986年7月，頁81。

註3：詳見徐麗莎撰文〈團有慶‧憶當年：將軍團長與國立台灣交響樂團〉原載於《樂覽》，2003年1月，第43期。

時代的共鳴

吳成家是一位意志堅強的音樂創作者,幼年時雖罹患小兒麻痺病,但他卻沒有因為行動不便而自暴自棄,反而更加努力的進取。

一九四五年日本戰敗,日本政府在台灣成立的交響樂團團員頓時失業,為了生活不得不四處找工作,樂師們生活陷於困頓,吳成家於是自力負擔團員的薪水,籌組「興亞管弦樂團」,是具有代表性的民間樂團,最後在立委黃朝琴的促成下併入省交,吳成家對「省交」的貢獻居功厥偉。

歷史的迴響

一九四七年《樂學》雙月刊創刊,台灣省行政院長官署交響樂團創刊發行,主筆為繆天瑞,發行三期,為台灣第一份音樂期刊。

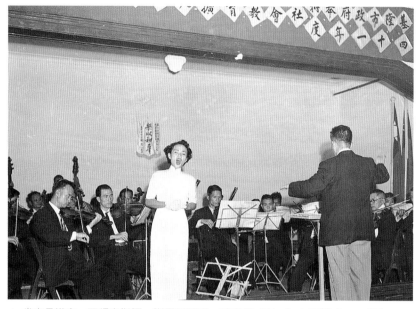

▲ 省交音樂會。王錫奇指揮,謝雪如獨唱,陳暾初(左一)小提琴(1952年)。

當時的省交除了團長蔡繼琨,指揮馬思聰之外,其他全是台灣的一時之選。如副指揮以及管樂隊長王錫奇,首席鄭有忠、幹事王奇;軍樂隊長周玉池,副隊長張水塗;合唱團隊長呂泉生,幹事林秋錦等。還安排了「興亞管弦樂團」的團長兼指揮吳成家加入,讓吳成家退居幕後工作,直至一九五〇年左右離開樂團 [4]。一九四六年的五月八日開始第一次的定期音樂會,在演奏會的節目單還有個特別的〈報告〉,「音樂會擬訂每月一次」以及避免中山堂的座位有限,造成每次的「過分擁擠而影響秩序」,因而「積極籌備每週週末在新公園音樂台舉行露天音樂會。」[5] 從這節目單的〈報告〉中可知當時古典音樂在台灣受歡迎的程度。

一九四六年七月，應蔡繼琨邀聘來台的陳暾初一家三口終於登上開往台灣的海天輪。這是一艘萬噸的大貨船，沒有客艙，旅客都擠在大統艙，空氣很不好。經過三天兩夜的航程，才到達了台灣省的基隆港。上岸後搭了輛貨車，到台北市找到了台灣省行政長官公署交響樂團（以後簡稱省交）。此時的省交已從台北市朱崙第三高等女學校（今中山女中）搬到中華路七十六號西本願寺 6。

西本願寺是日式寺院，座落在中華路和漢中街之間，佔地頗廣，四週有圍牆。朝東有一個巍峨大門，非常氣派，有條以石板舖成的通道，沿著二、三十級的石階而上才能到大殿。整個建築是木造的，結構很像中國古代宮殿，約有四、五層樓的高度，有許多圓形的大柱子，四週有很寬廣的迴廊，是當時台灣最大的日式寺院。寺院右方有一幢西式平房，左邊則是兩幢較大的日式房子，每幢約有五、六十坪，另有一排宿舍，各有二十來坪。大殿是省交的練習廳，左邊的平房是樂器室及研究部，右邊的房子是辦公室及職員宿舍，大殿前有一座假山及水池，庭院裡種植很多花木。

陳暾初從沒想到，竟然在這個樂團一待就是二十三年，直到一九六九年才離開。可以說他的青壯年時期都在這裡度過。陳暾初在團方的安排之下，住在團內一棟約二十坪左右的日式房子。他當時的工作是擔任第一小提琴手，每天上午在樂團裡練習，下午則各自抄譜。演奏會不多，大都在中山堂舉行，夏天則在新公園的音樂台作露天演奏。

註4：請參考吳成家網站 http://media.ilc.edu.tw/music/MS/musician-10.HTM。

註5：請見徐麗紗著《蔡繼琨：藝德雙馨》一書，頁143。

註6：陳暾初口述《音樂伴我六十年》回憶錄，未出版，頁50。

一九四六年八月二十四日省交第四次定期音樂會，陳暾初第一次出場演出。為了增強實力，蔡繼琨團長又將音專本科第二屆畢業的王連三從學校挖角過來當大提琴團員，並請音專的教務主任繆天瑞來台任副團長兼研究部主任，於一九四七年創辦了台灣第一份音樂期刊——《樂學》雙月刊，謝雪如也就跟著繆天瑞在研究部工作。馬思聰指揮在省交客席指揮一年之後，返回廣州中山大學任教。接替而來的是音專的尼哥羅夫，一九四八年六月十七、十八日由尼哥羅夫與王錫奇在中山堂指揮了兩場音樂會。

同年，樂團已改屬台灣省藝術建設協會，經費減少、編制也緊縮為九十五名。唯歷經兩年來的訓練，陣容齊整已達一時之盛。

省交成立的同時也組織了附設合唱團，由呂泉生任隊長。指揮是蔡繼琨的夫人葉葆懿，之後由林秋錦接任，她們兩位都是著名的女高音。在她們的指導下，合唱團的表現十分出色，常常對外演出。一九四八年十月二十五日，為了配合「台灣省博覽會」的舉辦，由蔡繼琨親自指揮，在台北市中山堂首演《貝多芬第九交響曲》〈合唱〉，盛

▲ 謝雪如與陳綠綺攝於省交日式宿舍前（1956年）。

況空前，一連演出
四天。獨唱部分由
女高音林秋錦、女
中音陳暖玉、男高
音汪精輝、男低音
楊渭溪擔任。可說
是劃時代演出，得
到極高的評價。

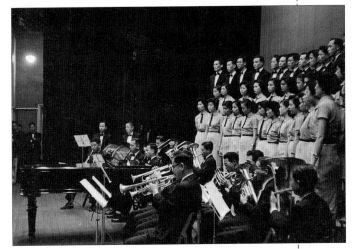

▲ 顏廷階指揮省交合唱隊由管樂隊伴奏（1952年）。

隔年（1949年）
時局轉變，蔡繼琨

奉派赴菲律賓大使館參事，繆天瑞亦離職返回大陸。樂團交
由王錫奇領導，為第二任團長兼指揮，汪精輝擔任副團長。
這一年，由於軍隊來台，除了佔用平日練習的西本願寺大廳
之外，又佔用了省交大部分的房舍，只留半棟日式的房屋作
為辦公室。省交的音樂活動停頓，只得暫借蓬萊國小的大禮
堂，作為練習場所。

王錫奇（1907-1973）是台灣早期的管樂優秀人才。一九
三三年從日本神戶音樂學院，主修小號，選修長笛畢業。學
成回台後，就任職台灣廣播電台管樂隊以及「台北音樂會」
管樂隊指揮。領導樂隊在週末周日下午在新公園舉行露天音
樂會，並經常在電台實況演出。是日據時代台灣管樂界的權
威。當時省交團員多數是他號召前來參與，據陳暾初回憶[7]：

初期的團員大部分都是管樂的人才，為因應需要，部分

註7：陳暾初口述《音樂
伴我六十年》回
憶錄，未出版，
頁48。

改司弦樂。……團員人數約九十人左右，第一小提琴即有十六人，可說是一個大型的樂團。以後陸續加入的有福建音專校友，大提琴王連三、楊育強。其他有小提琴司徒興城擔任首席及李淑德、廖年賦、王麗仙、許常惠、甘長波。低音大提琴計大偉。軍樂學校畢業的薛耀武、許德舉、隆超等，人才濟濟、盛極一時。

王錫奇同時也是一位指揮界不可多得的人才，省交在蔡團長及他任內十多年間，指揮工作大都是由他擔任。他指揮的曲目廣泛，份量較重的曲目像是柴可夫斯基的第六交響曲《悲愴》，貝多芬的第三、六、七、八交響曲、《D大調小提琴協奏曲》，孟德爾頌的《義大利交響曲》，以及舒伯特的《未完成

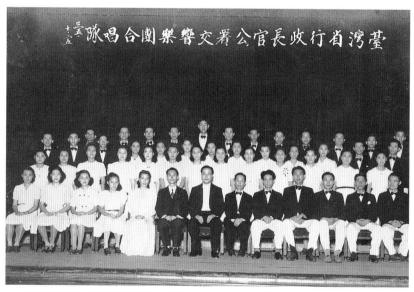

▲ 台灣行政長官公署交響樂團合唱隊（1946年），前排左四為謝雪如、左五為林秋錦、左七為蔡繼琨、左八為陳清銀。

交響曲》等，或是較輕鬆的小品樂曲目如史特勞斯的圓舞曲、蘇培的《輕騎兵進行曲》、柴可夫斯基的《胡桃鉗組曲》等。另外，對國人作品的演出亦不遺餘力，像是一九五六年一月二十九日發表郭芝苑的作品《交響變奏曲》，在台首演林聲翕的《西藏風光》、《懷念》，以及發表自己編寫的管樂進行曲如《台灣進行曲》，或創作軍樂如《國旗飄揚》、《中華魂》等多首[8]。

心靈的音符

《西藏風光》具有濃厚的我國地方色彩，旋律優美而流暢，第一次合奏試練之後，大家都認為尚算滿意，也就增加練習上的興趣。作曲者林聲翕此作，將奠定我國音樂進展的里程碑，因為它承繼和表現著祖國的優秀音樂傳統。

不必諱言以我們今日的聽眾欣賞的程度，已接近世界的水準。而我們的音樂創作和演奏，則尚是望塵莫及。歐美民主國家皆已有其良好基礎，而猶然孜孜兢兢，日有進境。鐵幕國家也因為了博取國際聲譽，而以音樂為心理作戰的工具。培養專門演奏人才既非朝夕可蹴，而作品的貧乏與我們的創作的途徑更有著極大的因果。

——陳曒初

王錫奇為人謙和風趣。在省交最困難的時期，他獨當一面撐起整個樂團，對指揮準備的工作極為認真，在省交任內那些年當中，團員隨時都可以看到他在閱讀那種三十二開本大小的總譜。在當時是音樂能力強、知識最廣博的一位人物。如果說省交可以延續到現在，全賴他克盡其職，功不可沒。後人似乎已經遺忘了這位音樂界的功臣。因此，與他共事十三年的陳曒初感觸頗深，言談間不時流露對王錫奇團長的敬佩與懷念。

一九五一年元旦，省交正式改隸屬於省教育廳。陳曒初調任演奏部主任，負責草擬規章、建立制度。由於演出業務繁瑣，常常要工作到夜晚。陳曒初推薦在南部工作的音專校友顏廷階來擔任省交研究部主任。顏廷階的到來不啻為省交增添了

註8：《台灣省交響樂團創團四十週年團慶特刊》，1985年12月1日出版，頁29-30。

生力軍，他先和台北美國新聞處、省立台北圖書館合作主辦唱片欣賞會，在該處的禮堂舉辦每週一次定期音樂欣賞會。很快的就拓展到新竹、台中等地，均由顏廷階主持，講解內容生動活潑，普遍受到民眾的歡迎。

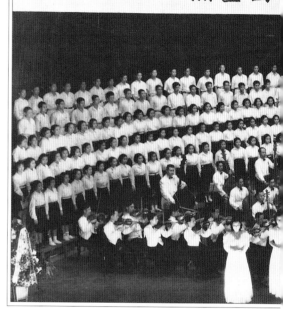

一九五二年九月省交開始規劃第一次到中南部去巡迴演奏，由於當時沒有經費，樂團人數眾多，交通食宿都央請邀請的單位負擔。地點包括屏東、台南，也到屏東空軍基地演奏，多虧顏廷階原服務於杭州筧橋空軍官校的緣故，與空軍關係良好，接洽空軍基地派大型運輸機接送往返。機艙內沒有座位，大家和樂器行李擠在一起，十分辛苦。此後巡迴演奏就成為慣例，博得了各地民眾的好評，此時教育廳才開始撥出經費支援。一九五三年九月省交恢復成立合唱團並擴大招生，亦由顏廷階兼任指揮。

一九五六年起，陳暾初常常在報章寫些有關音樂的報導及評論，在《聯合報》以「樂人」為筆名撰寫〈樂府春秋〉專欄，也在台灣廣播電台開闢每週一次的小提琴獨奏現場演

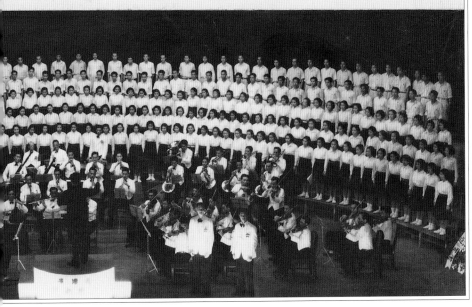

九第芬多貝聖樂出演團樂響交省灣臺

▲ 蔡繼琨親自指揮省
交演出貝多芬第九
交響曲，1948 年
10 月 25 日攝於中
山堂。

出，並請陳清銀擔任鋼琴伴奏。

　　一九五九年五月王錫奇團長去職，團長一職改由師大音樂系主任戴粹倫兼任，在他積極奔走爭取下，辦到了三件大事：

一、興建新團址大樓。

　　一九六〇年五月在師大操場的西南角，破土興建了一幢含有練習廳及辦公室的兩層樓房。一樓爲省交練習廳及樂器、樂譜室、演奏及研究室辦公室。二樓爲正、副團長辦公室，會議

室及人事、會計、總務部辦公室，省交雖寄住在師大，總算有了自己的團址 [9]。

二、與國際學舍簽約解決演出場地不足的困擾。

　　此時省交與信義路上的台北國際學舍簽約，將學舍的室內運動場作為省交定期演出場地，舞台設施則由奧裔美籍指揮家教育家蕭滋教授（Prof Robert Scholz）私人出資擴建音響設備，這才解決了省交演出場地的困擾。

三、爭取到購置新樂器的經費。

　　省交成立時接收了一批日本人留下來的舊樂器，十多年使用下來已是無法修補的狀態，來省交客席的外籍指揮指稱「使用這批可以送進博物館的樂器，如同是慢性自殺。」而團員們竟能在正式音樂會上使用這批樂器演奏，實在是「堅忍的奇蹟」。一九六一年八月下旬，戴團長爭取到新台幣四十萬元的經費，總算讓省交擁有了第一批新樂器。最興奮的莫過於那些木管樂器演奏者。陳暾初與團員們一同感受了這一份難得的喜悅，還以樂人的筆名發表在報紙上與大家分享。

▲ 陳暾初以「樂人」為筆名在報紙上撰寫專欄文章。

在戴粹倫任內，省交演奏曲目雖然較爲寬廣，但仍以經典曲目爲主。例如，一九六二年九月十五日音樂會演出的舒伯特《Ｃ小調第四交響曲》及與鋼琴家許富美合作的貝多芬《Ｅｂ大調第五鋼琴協奏曲》、十月十三日的莫札特《第四十一交響曲》等；民族風格新曲目則有改編自國樂的樂曲，如《春江花月夜》、《淮陰平楚》，以及譚小麟《湖上春光》；發表作品部分則有一九六五年十月八日首演廖年賦《中國組曲》，一九六八年六月十日首演史惟亮《琵琶行》、清唱劇《吳鳳》及《協奏曲》。較具挑戰性的曲目則出現在一九六三年蕭滋博士來台，指揮演出的布拉姆斯《Ｃ小調第一號交響曲》與海頓的神劇《四季》等[10]。

一九六九年五月，陳暾初結束了服務二十三年的台灣省交響樂團，應鄧昌國之邀轉任甫成立的台北市立交響樂團，擔任副團長。

【早期市交的音樂規劃】

台北市立交響樂團前身爲台北市教師交響樂團。一九六一年十一月由台北市教育局倡導成立。該團歷經李志傳、顏丁科、林連發等的通力合作至一九六五年六月先後舉辦或聯合演出十多次音樂會，很受社會矚目。一九六五年七月起邀聘鄧昌國擔任指揮，每週練習三次。同年十一月二十日該團改名爲台北市立交響樂團，並於台北市中山堂舉行成立紀念演奏會，至一九六九年三月六日該團舉行第十四次定期音樂會爲止，均使

註9：見顏廷階於2000年12月28日所撰《戴團長粹倫教授就任省交之回顧》。
http://140.122.89.98/conference/dai/10.htm

註10：見顏廷階於2000年12月28日所撰《戴團長粹倫教授就任省交之回顧》，頁30-32。

用台北市立交響樂團之名。成立當時的樂團成員以藝專學生為班底，今日赫赫有名的音樂家如李泰祥、溫隆信、馬水龍、游昌發等均名列其中。鄧昌國在一九六六年十一月十二日在中山堂演出的第五次定期音樂會節目單中，寫下了台北市立交響樂團成立的五個使命：

一、組織訓練夠國際水準的演奏技巧，並促進社會學校欣賞古典音樂的風氣。

二、給予青年後進有音樂造詣的人才以指揮合奏及獨奏的機會。

三、給作曲家及從事作曲學習的青年發表作品及嘗試管弦樂隊編譜的機會。

四、配合舞蹈團試演芭蕾舞劇；配合合唱、獨唱試演歌劇神劇等大規模演出。

五、樂團努力向職業團體籌劃，使專業音樂青年人才有正當發展出路及就業機會。

當時人才欠缺、樂器設備不足，成員泰半是在學學生以及各行業的從業人士，連要求準時出席都很困難，鄧昌國立下的五個目標對像這麼一個湊合的業餘音樂團體，殷殷期盼之意不言可喻。經過鄧昌國三年半堅持與努力，大力奔走爭取，以及教育局局長高銘輝的促成下，終於集合了當時全台音樂精英，於一九六九年五月十日正式成立台北市立交響樂團，隸屬於台北市教育局。成為台灣第二個公設樂團。

陳暾初與鄧昌國結緣於一九六〇年鄧昌國擔任藝專校長

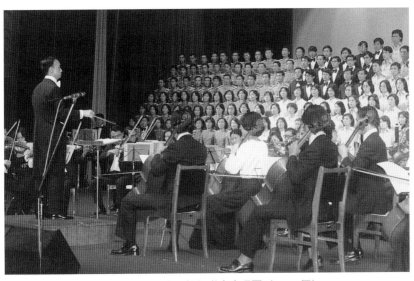

▲ 陳暾初指揮市交及政戰、女師專、教師聯合合唱團（1974年）。

並兼國立音樂研究所所長時，他們皆住在仁愛路，兩人又是同行時有接觸，彼此志向相近相談甚歡。一九六六年十二月三日又與當時活躍於樂壇好手共十人，成立台北室內樂研究社，成員有鄧昌國、藤田梓、陳暾初、潘鵬、張寬容、薛耀武、朴智惠、高德興、廖崇吉、李子敬。陳暾初擔任總幹事，時與眾人切磋樂藝。

　　一九六七年十二月十九日在南海路國立藝術館舉辦了室內樂演奏會，曲目包括柴可夫斯基、貝多芬以及馬思聰的鋼琴室內樂作品。馬思聰所寫的鋼琴五重奏小提琴部分即由鄧昌國與陳暾初擔任演出。鄧昌國在節目單內寫下：[11]「我們極為興奮介紹馬先生的新作品，前幾天又收到他寄來弦樂四重奏等樂譜多首，當陸續介紹同時亦歡迎更多國人室內樂作品

註11：見1967年12月19日在南海路國立藝術館舉辦的室內樂演奏會節目單。

的出現。可知當時樂界對國人作品的渴望與需求是多麼熱烈。」

兩家於一九六九年初先後搬遷仁愛路，卻又巧遇在敦化南路隔著復旦橋對街而居，鄧昌國頻頻找陳暾初研商市交籌備成立事項及如何將業餘的樂團訓練成專業的樂團，並邀請他擔任副團長兼指揮。

同年的五月初，陳暾初決定離開省交，並邀請省交優秀兩位同仁薛耀武（豎笛）、張寬容（大提琴）一起加入市交共同推動樂務。一九六九年五月十日，台北市立交響樂團正式成立，團址暫設於開封街二段福星國小，借用一間教室作為臨時辦公室，並以該校的音樂教室暫充樂團練習場所。

陳暾初嫻熟音樂與行政工作，工作負責認真的態度極獲鄧昌國信賴，在副團長四年任內，樂團行政、音樂會規劃全權委由其處理。初期的市交受困於上級核定人員組織編制的限制，僅有三十個員額，內含十個行政人員。專任團員二十名，邀聘以學校教師為主的音樂界人士參與。另外還需再聘請兼任團員數十人，才得以開始練習運作。

由於大部分兼任團員白天另有工作的緣故，每星期只能於晚間練習兩次，所以極少對外演出，不過第一年仍有兩場重要演出：九月二十、二十一日在台北市中山堂伴奏演出木下順二原作，團伊玖磨作曲、指揮的日本歌劇《夕鶴》，以及第十五次定期演奏會，由鄧昌國與鋼琴家楊小佩合作演出《莫札特D小調鋼琴協奏曲 K466》。

　　成立的第二年，市交向福星國小再商借隔鄰開封街二段五號日式房屋一幢，大事整修，包括可供六十人的練習廳及辦公室數間，於完工時遷入，至此才有自己的團址。後又爭取到增加十個專任團員的名額，於是團務漸上軌道，對外的演出也漸漸增加。定期演奏會逐漸上軌道，一九七〇年四月起幾乎隔月都舉辦一場音樂會。該年適逢貝多芬二百年誕辰，第二十一次定期演奏會選定貝多芬的生日——十二月十六日，在中山堂舉辦了盛大的紀念演奏會。爲了演奏好貝多芬的第九交響曲《合唱》當時動員了中廣合唱團、樂友合唱團、琴瑟合唱團、台大合唱團、輔大合唱團、市交附設合唱團，樂界人士聞訊更是「欣然自動參加獨唱、合唱或樂團合奏……足證國內並非音樂沙漠」——鄧昌國語 [12]。

　　當時演出的場所除了中山堂、國際學舍外，另有小型的實踐堂及國立藝術館。因受限於團員人數不足、團務推展不易，成立第二年能演出十二場次，誠屬不易。一九七一年至一九七三年六月這兩年半內，在陳暾初精心策劃襄助之下，鄧昌國邁向在市交事業的高峰，也爲市交建立了多元化經營的基礎：

一、促進文化交流，尤其是來自日本、韓國、美國地區的表演團體與音樂家

■主辦大阪愛藝合唱團演唱會

　　一九七一年三月二十七日晚八時台北國際學舍

■中日學生小提琴演奏會

　　一九七二年三月二十五日晚八時　實踐堂

註12：見1970年12月16日貝多芬二百年誕辰音樂會節目單。

■在美國國務院文化交流計劃下來台，除了早在一九六三年來台的蕭滋博士（Dr. Robert Scholz）外，繼之歌劇權威波柏博士（Dr. Jan Popper）亦於此時來台客席指揮。

二、增加校際巡迴示範講解演奏會

■淡江文理學院學生活動中心

一九七一年五月三十一日晚七時半。

■參加台大音樂季演出

一九七二年五月二十五日晚七時半

■參加大同工學院惜別音樂會演出一九七二年五月二十五日晚七時半

三、支援贊助國內青少年音樂團體演出

■連續二年主辦李淑德指揮的中華少年管弦樂團演奏會

一九七一年八月二十九日實踐堂

一九七二年八月二十六日藝術館

■暑期青少年育樂特別節目邀請吳冠英、陳白綺、王美齡與市交協奏。

四、舉辦室內樂演奏會多次

活躍的演奏家除了鄧昌國、藤田梓夫婦之外，李泰祥、馬樂伯（Robert Martin）、陳藍谷與陳廷輝的弦樂四重奏；鄧昌國與張寬容、高德興、廖崇吉、莊思遠等的室內樂合奏；

陳藍谷、馬樂伯、謝麗
碧的三重奏，以及張美
惠、李淑智的雙鋼琴。

五、主辦現代音樂作品
發表會

市交主辦的現代音
樂舞蹈藝展，於一九七
一年五月六日晚七時四
十五分於中山堂演出，

▲ 1972 年鄧昌國指揮市交與陳白綺合作演出。

發表李泰祥、許博允等的作品，在當時得到藝文界很大的迴
響。三位藝評家在節目單寫下對現代音樂藝術的看法[13]：鄧昌
國認為「對於屬於我們的現代音樂藝術，我是一直站在贊成
與鼓勵的立場，因為我們不能封閉自己，相反的我們要不斷
的開拓，才能發現真正的途徑，才能為未來奠定一些有用的
基礎」；而顧獻樑更寫下〈學步走向二十一世紀〉一文，並
說「文藝各門彼此之間藩籬都在拆除中，文藝各門恐怕都得
從『個別媒體』的身分，參加『混合媒體』的演出或發表，
換一句話，各門文藝以後不能自掃門前雪，非得相依為命，
痛癢關切不可」；許常惠也說這些年輕作曲家寫下「他們的
嘗試絕不是否定過去，而是對未來音樂鋪路，提供新素材，
成為藝術演變的動力。」誠哉斯言，雖然已歷經三十年，三
位藝評家的言論，如今依然擲地有聲。當時參與演出團體有

註13：見 1971 年 5 月 6
日現代音樂舞蹈
藝展節目單。

現代室內弦樂團、大學國樂團。有李許二人的音樂結合美術、舞蹈，以及由瘂弦、洛夫的人聲朗誦葉維廉寫的詩並加上中西器樂的創作，曲名就稱為《作品》。綜觀今日，所謂的後現代主義的音樂作品，其實早在當年國內就已開始實驗了。

六、開始舉辦專題講座
■劉德義教授主講「發掘中國音樂的寶藏」
一九七一年十一月十八日晚七時半

此外，這兩年半內的重頭戲還有波柏博士指揮的歌劇選粹以及第二十五屆「彌賽亞節」，取代以往鋼琴伴奏，首度由鄧昌國指揮交響樂團與基督教青年聖樂合唱團、台大合唱團聯合演出的彌賽亞；以及適逢莫札特逝世一八○年週年，市交於二十二至三十七次的定期音樂會中，多次演出莫札特作品，如歌劇《後宮誘拐》序曲，D大調三十五號交響曲《哈夫納》；C大調《加冕》彌撒曲等，又經莫札特音樂權威蕭茲博士來團指揮，鄧昌國亦指揮了歌劇《魔笛》序曲以及《C大調第四十一號交響曲》、《周彼得》等曲目，讓台北在這段時間內非常莫札特。市交首任團長鄧昌國於一九七三年年中辭職他就。鄧昌國在任內能有輝煌的音樂表現，副團長陳暾初功不可沒，可說是市交成立初期擔綱的幕後英雄。

當台北市教育局核定團長一職由副團長陳暾初接任，對從學生時代就以能擔任交響樂團的演奏者為職志的陳暾初來

說，竟然有從幕後躍到幕前擔任一個專業交響樂團團長的一天，實是始料未及。

【再造市交的第一功臣】

一九七三年八月底，在開封街的練習廳由教育局專員劉嘯封監交下，陳暾初從首任團長鄧昌國手上接過了印信，由副團長升任團長。從此擔負了再造北市交重責大任。

▲ 台北市立交響樂團簡介封面。

九月二十八日教師節，市交第三十八次定期音樂會在實踐堂舉行，座無虛席的聽眾正期待著這位剛上任的團長兼指揮第一場的演出，曲目有羅西尼歌劇《喜鵲》序曲、布拉姆斯作品七十七號《D大調小提琴協奏曲》，柴可夫斯基的《胡桃鉗》組曲。擔綱演奏小提琴正是當年才滿二十歲，留美茱利亞音樂院的小提琴演

▲ 鄧昌國與陳暾初 1973 年 8 月交接市交團長剪報。

生命的樂章

奏家簡名彥。當演奏完布拉姆斯後，如雷的掌聲響起。這不僅是對簡名彥的讚美，也是對陳暾初首演的肯定。

樂評彭虹星寫道[14]：「在陳暾初新接團長未及一月就練出三首份量不算太輕的樂曲，而有出水準的演奏，這顯出該團團員與水準技巧的齊整，也證明了指揮者陳暾初，是富有高度的音樂潛力與能力。」

重回舞台的陳暾初拾起指揮棒，在第一場成功的音樂會之後，又陸續揮灑十餘場的音樂會（請參考 P. 58-59），其中像是與鋼琴家王青雲、徐雅頌等合作演出，以及市交第五十六次定期音樂會，陳暾初與陳藍谷父子同台演出，更傳為樂壇佳話。

舞台上的亮麗表現，並不能滿足這一位精益求精的新任團長，鑒於市交只是個成立未久的樂團，如何除舊佈新、如何發揮樂團最大功能，這些問題常在他心中縈繞。心思縝密的陳暾初很快就有了腹案。擬定了五項計劃準備逐步進行，包括：

▲ 1973 年 9 月 28 日市交 38 次定期音樂會。指揮：陳暾初，小提琴：簡名彥，演奏布拉姆斯 D 大調小提琴協奏曲。（郭雲龍／攝影）

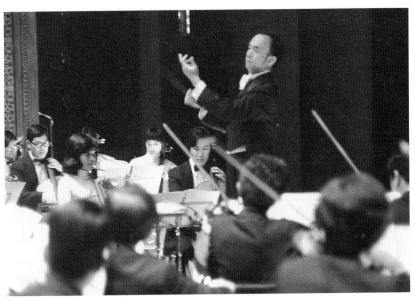

▲ 陳暾初指揮市交演出（1973年）。

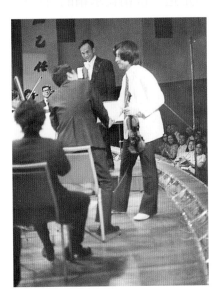

▲ 1976年8月27日市交56次定期音
樂會。指揮陳暾初，小提琴陳藍谷，
父子同台演出貝多芬D大調小提琴協
奏曲。

▲ 定期音樂會海報。

註14：《大華晚報》62
年10月4日，
彭虹星樂評。

陳暾初親自指揮台北市立交響樂團音樂會演出實錄 (團長任內 1973-1985)		
音樂會名稱	時間、地點	指揮、演奏家
三十八次定期音樂會	1973年9月28日晚八時／實踐堂	指揮：陳暾初 小提琴：簡名彥
三十九次定期音樂會	1973年10月31日晚八時／國父紀念館	指揮：陳暾初 鋼琴：王青雲 合唱：中國文化學院華岡合唱團／ 師專合唱團／北市教師合唱團
巡迴演奏會	1973年12月31日晚七時半／台中中興堂 1974年1月1日／台南永福國小 1974年1月2日／高師院大禮堂	指揮：陳暾初 鋼琴：王青雲
輔大音樂季	1974年5月3日／輔大中美堂	指揮：陳暾初 鋼琴：謝麗碧
台北市立交響樂團演奏會	1974年11月21日晚八時／中山堂中正廳	指揮：陳暾初 合唱：北市教師合唱團
五十一次定期音樂會	1975年12月9日晚八時／實踐堂	指揮：陳暾初 鋼琴：徐雅頌
紀念總統蔣公逝世週年聯合音樂會	1976年4月4日晚七時三十分／中山堂中正廳	指揮：陳暾初 北市立交響樂團／北市教師合唱團
李忠武公誕辰第431週年紀念音樂季	1976年4月30日晚七時半／ 韓國釜山市民會館大講堂	客席指揮：陳暾初 韓國釜山市交響樂團
五十六次定期音樂會	1976年8月27日晚八時／實踐堂	指揮：陳暾初 小提琴：陳藍谷
五十八次定期音樂會	1976年11月17日晚八時／實踐堂	指揮：陳暾初

演出曲目	備註
羅西尼：歌劇《喜鵲》序曲／布拉姆斯 D 大調小提琴協奏曲 柴可夫斯基《胡桃鉗》組曲	
韋伯《自由射手》序曲 貝多芬第三交響曲《英雄》第一樂章 約翰史特勞斯《皇帝圓舞曲》／葛利格 A 小調《鋼琴協奏曲》 黃自《抗敵歌》、《旗正飄飄》／李中和《領袖萬歲》	領袖萬歲管弦樂伴奏是由陳暾初編配
羅西尼歌劇《喜鵲》序曲 葛利格 A 小調《鋼琴協奏曲》 德佛亞克《新世界交響曲》	
舒伯特 b 小調《未完成交響曲》 莫札特 A 大調《第二十三號鋼琴協奏曲》op.488 比才《阿萊城姑娘組曲第二號》	
蘇佩《輕騎兵序曲》／約翰史特勞斯《藍色多瑙河圓舞曲》 比才《阿萊城姑娘組曲第二號》／合唱與管弦樂	
羅西尼歌劇《賽美拉密德》序曲 聖賞《G 小調鋼琴協奏曲第二號作品二十二》 浦羅高菲夫《D 大調古典交響曲作品二十五》 鮑羅定《韃靼舞曲》	
總統蔣公紀念歌／慈光歌／中華民國讚 貝多芬《艾格蒙序曲》、《英雄交響曲》第二樂章〈輓歌〉 蘇佩《輕騎兵序曲》 念故鄉、明天、爭取最後的勝利	總統蔣公紀念歌管弦樂伴奏由陳暾初編配
羅西尼歌劇《賽美拉密德》序曲 貝多芬 C 小調《第三號鋼琴協奏曲》op.37 德佛亞克《新世界交響曲》	
莫札特歌劇《費加洛婚禮》序曲 鮑羅定交響詩《中亞細亞草原》／莫梭斯基交響詩《荒山之夜》 貝多芬《D 大調小提琴協奏曲》	父子同台演出
羅西尼歌劇《喜鵲》序曲／約翰史特勞斯《藍色多瑙河圓舞曲》 蘇佩《輕騎兵序曲》／韋伯《邀舞》／比才《阿萊城姑娘組曲第二號》	

生命的樂章

一、調整演奏曲目的方式。

二、申請增加合理的名額編制。

三、建築合適的新團址。

四、延聘優秀人才。

五、增購音樂器材及樂譜。

　　陳暾初明白當時的初步構想並非一蹴可幾，而是需要長時間的努力與爭取，才有可能逐步實現。經過任內十二年的努力，他不但成功的完成這五項工作，還另外完成三項規劃案（成立資優兒童音樂班、成立附設樂團合唱團、促成市交的音樂交流）以及完成籌劃創辦台北藝術季和創立台北市立國樂團兩項開創性任務。

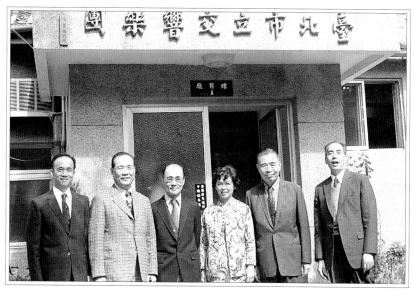

▲ 左起陳暾初、林聲翕、韋瀚章、黃奉儀、張錦鴻、黃友棣，1975年攝於市交開封街舊團址。

生命的樂章

【演奏曲目邁向大眾化】

　　調整市交的演奏曲目，朝向曲高和眾的目標邁進，是陳暾初上任以來首要工作。他深知音樂要能為民眾所接受，一是必須將演奏曲目大眾化、通俗化；二是為了有一套屬於自己的音樂，民族風格的建立刻不容緩。陳暾初除了身體力行，親自編寫中國和台灣民謠來演出之外，推廣具有民族風格的國人新作更是不遺餘力。

　　早在一九六〇年，他就在《聯合報》表達了對建立民族風格的看法[15]：「筆者從事演奏生涯多年，琴裏弦間知有無數感人之音，但每覺得總不如聽聽我國的國樂的曲調，那麼感到溫和與親切。以此獨特的音階和風格，是其異於歐美的音樂之處。而能獨備一格，有如未經琢磨的良璞，異日必能吐露其光華。

　　我們展望今日世界樂壇，迎頭趕上或有不及，拾人牙慧，與或標新立異，皆非其道。如可接受固有的遺產，表露民族風格，以現代的作曲技術，加以整理和創作，使我們有一套屬於我們自己的音樂。藉各種形式的演奏，相信必為國人所能接受與喜愛，也必然將為國際樂壇之所重視而不朽。」

　　當時擔任省交演奏部主任的陳暾初得知林聲翕作有《西藏風光》即主動聯絡，由省交在台首演該作品。一九七四年秋天，林聲翕作曲、黃瑩作詞的《山林之歌》首演，風格淡雅，旋律優美，令陳暾初十分感動。他隨即去信邀約林聲翕來台，

註15：《聯合報》49年6月30日，陳暾初所寫〈建立我們的音樂風格〉。

任北市交響樂團客席指揮。同時建議林聲翕改用管弦樂伴奏，以增該曲風貌。經數月之潤飾終告完成。一九七五年元月市交響樂團與教師合唱團舉行音樂會，演唱該曲以及演奏林聲翕三首交響詩作品；一九七六年三月，兩團再度合演林聲翕及黃友棣聲樂作品，期望能開拓民族音樂的新境界。

此外，陳暾初爲了讓一般民眾能親炙歌劇精華，嘗試用中文來演唱歌劇，從一九七九年《戲中戲》開始原文翻譯演唱，一九八三年藝術季《杜蘭多公主》再請黃瑩就聲韻起伏修撰譯詞，演出獲得成功。

一九八五年陳暾初更排除萬難，邀請屈文中、黃瑩、侯啓平三人組成小組，創作中文歌劇《西廂記》，演出極爲轟動，由此證明了陳暾初眼光獨到，將市交曲目民族化與大眾化，成功的吸引了民眾踴躍參與音樂會，積極的朝向曲高和眾的目標邁進。

【擴大交響樂團編制】

爭取市立交響樂團人員擴充編制，是當時的要務，但是那時候政府正在精簡公務人員編制，所以陳暾初進行得非常辛苦。自一九七三年到一九七七年，這段期間陳暾初不斷努力爭取，經常攜帶歐美各國的交響樂團編制資料，到政府有關部門去說明，提供參考。交涉的單位遍及市政府秘書處、教育局、人事處、主計處及行政院、教育部、人事行政局。

陳暾初費盡口舌，也遭遇了不知多少次的挫折，終於在

▲ 陳暾初攝於新團址辦公室。

陳暾初接任五年後的一九七八年才得通過，准予如陳暾初所堅持的，增加團員名額為一百人，加上行政人員十一人，全團總人數為一百一十一人。相較於原來的編制四十人，增加了六十一人。這是當時國內申請增加員額機構中唯一最多的一次，陳暾初這種百折不撓的精神，不但給予市交極大的鼓舞，也是當年音樂界翹首以盼的盛事。

夙夜匪懈籌建新團址

交響樂團開封街五號的舊團址，原是借用福星國小的禮堂及教室，場地狹小，極不適合樂團發展，爭取尋覓新團址，便成陳暾初上任後亟待解決的問題。興建新團址的事，開始於一九七六年，當時的教育局局長施金池十分支持，由新建工程處負責繪圖、設計施工，是時正逢社教館要在八德路三段二十五

號興建一座五層樓的館址，施局長建議在該幢大樓上加高四層作為市交的新團址，這加高的四層，包括挑高八九樓的大練習廳一處，可容納百餘人的樂團及合唱團、歌劇、舞蹈演練的場地，還有一些聽眾席位，是一個完美的聲光、音量控制極佳的現代化場所。另附有錄音室、樂器室、樂譜室。並另有一個小型挑高六七樓的練習廳，及團員個別練習室多間。

社教館地下層及一樓原規劃一個可容納千人的演奏場所，可供音樂、舞蹈、戲劇演出使用。但礙於基地的地形過於狹

▲ 市交，1979年。

▶ 八德路新團址一覽。

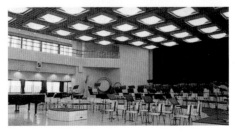

窄，陳暾初建議在地下層各向兩側拓寬，經設計單位採納陳暾初的意見，使場地符合需求而得以在一九七八年動工興建。施局長在建築期

間經常與陳暾初共商一些關於交響樂團使用部分的細節及圖樣，只見他們兩人常常趴在地上審視建築圖，陳暾初更是在百忙中儘量抽空，不斷赴工地察看監督施工。經過八年的努力，新建大樓終於在一九八三年完工落成，市交順利的遷進八德路與北寧路交叉口新團址大樓。

知人善任延聘優秀人才

一九六三年陳暾初接任團長之際，僅有專任名額含行政人員四十名，一切都在草創階段，在指揮人才缺乏的情形下，陳暾初上場指揮市交定期音樂會將近三年，至一九七六年聘請徐頌仁為客席指揮後才卸下擔子。旋即請其擔任副團長兼指揮，正式擴編方案通過後，一九七八年聘請秘書張澤民，一九

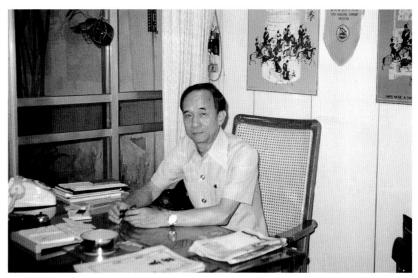

▲ 陳暾初在開封街狹小的辦公室留影。

七九年再聘請陳秋盛爲常任指揮，同年爲鼓勵大專音樂科系師生踴躍報考，加入演奏陣容。

訂定公開招考團員的甄選制度，公開公正拔擢優秀的新人，以減少人事推薦的困擾。此一制度是由指揮、副指揮及首席團員組成小組負責招考團員事項。陳暾初任上訂定後一直延用至今。市交於一九七八年擴編完成後逐漸步上軌道，發展至八○年代邁入鼎盛期。陳暾初知人善任延聘人才效力，功不可沒。

添購樂器設備及樂譜

市交從成立以來，囿於經費有限，一直有樂器品質欠佳以及樂譜不足的問題，在獲得擴編與陳暾初大力爭取下，逐年編列添購樂器及樂譜預算，在他屆齡退休前，市交整體設備已趨齊全。

開辦資優兒童音樂班

早在一九六○年陳必先以天才兒童核准出國時，陳暾初即在報章上發表建言，鼓吹建立「幼兒音樂班」，並指出幼兒樂教的問題[16]：

目前學音樂的兒童在小學四年級以前尚可按步就班，高小以至初高中階段，因為功課繁重，就一直走下坡路。等到入大學再續「舊緣」的話，已經是力不從心了。即使兒童不因中小學功業繁重的影響，而所習也不過一項樂器，缺乏了其他輔助

性的音樂訓練，其進度也會遲滯不少，勢將事倍功半。

　　一九七三年，台北市政府教育局委由市交籌辦成立資優兒童音樂實驗班的工作，市交隨即積極的與隔鄰福星國小教學合作。計畫每年招收國小三年級學生一班，人數三十人。隨後逐年增加直至六年級。

　　資優兒童音樂實驗班上午在福星國小上一般小學課程，下午則到市交上術科及加授音樂課程，視唱、聽寫、樂理、欣賞等。為了聘請優秀音樂教授，經陳暾初多方奔走，在多次誠摯邀請下，教授們也只好答應在百忙中抽空前來任課。記憶最深的是林順賢教授，他是當時是最具權威的知名視唱聽寫專家，經陳暾初三顧茅廬才答應了下來。接著陳暾初又力邀吳季札、王青雲、戴逢祈等名教授多人任教。

　　由於課程充實、師資堅強，在他們的教導與家長的熱心配合支持下，學生進步神速、成效極佳。終於引起教育當局的重視，開始增撥經費給辦理音樂班的學校。影響所及，全國各地的中小學紛紛開辦音樂班，培養了不少傑出的音樂人才。其中不少人都成為現今音樂界佼佼者。由於資優兒童音樂實驗班成功的開辦，執行成效以及各方反應均佳，也奠定了日後音樂教育一貫制的基礎。

成立附設樂團合唱團

　　在推廣樂教上，則是成立青少年管弦樂團，約兩百餘人分為ABC三組，每周日固定於市交排練；又接管原來由教育局

時代的共鳴

　　陳暾初回憶當年為兒童資優音樂班資師大傷腦筋，他說：「當時林順賢給我看了一張密密麻麻的課程表說，假如我有辦法替他把課排進去，他一定效勞，結果我看了半天，只有禮拜六午間有兩個小時空檔。我答應派樂團專車到藝專去接他，並於課後即送他回家，趕上他的私人學生課程。唯有這樣，才得以爭取到他那兩小時寶貴的空檔時間，他也許為著我的真心誠意才答應了下來。」

輔導的台北市教師合唱團,這是由台北市的中小學教師組成的合唱團,人數約六七十人,素質甚佳。每星期固定於市交練習一次。兩團團長一職均由市交團長兼任。

【促進市交的音樂交流】

市交除了經常聘請歐美日韓等音樂名家來擔任台客席指揮、演奏外,亦積極的與國外進行文化交流。首先是一九七七年四月三十日,陳暾初應邀到韓國釜山市,客席指揮釜山市交響樂團在市民會館演奏一場,主要節目有德弗乍克的《新世界交響曲》等。

韓國指揮家韓炳咸亦曾於一九七九年四月二十一日應邀來台,客席指揮演出市交第七十八次定期音樂會;一九七七年八

▲ 1977 年,教師合唱團攝於夏威夷。

月陳曠初率台北教師合唱團赴美國佛羅里達州、亞特蘭大、華盛頓、紐約、舊金山、洛杉磯、夏威夷等地演唱，獲得海外人士熱情歡迎。

一九八五年五月，陳曠初率領全團人員百餘人應邀前往新加坡訪問，在新加坡音樂廳演出兩場，由陳秋盛指揮，陳必先、朱苔麗分別擔任鋼琴獨奏及女高音獨唱，是時正值市交全盛時期，演出者皆為一時之選，座無虛席，博得全場如雷的掌聲，亦讓新加坡人士瞭解台灣的音樂文化水準。

接著又在新加坡公園的水上音樂台演奏一場，行程前後五天，首開市交出國演奏的紀錄。

作為一個成功的樂團管理者，只有衝勁與幹勁是不夠的。為了讓市交能積極的發揮應有

▲ 1981 年赴美考察攝於林肯中心。

功效，一九八一年陳暾初赴美考察訪問，觀察美國交響樂團的優點，提出三項建言：

一、興建樂團專屬音樂廳的必要性。

二、比照科技人才延攬國外音樂專才來協助演奏及訓練。

三、依照演奏技巧、表現深度合理調整待遇。

以此三者為努力目標，逐步改善國內樂團客觀環境之不足，以收繁榮文化層面，提升音樂水準之效。

陳暾初復以「林肯」與「甘迺迪」文化中心為例，對政府部門及有心人士提出文化中心價值觀的建言：「就觀察所及分析成功的因素，在於整體設計的完備；不僅場地設施完善，交通便利，更是休閒中心，成為推廣藝術活動的精神指標。美國政府作為文藝推手不遺餘力是最大功臣，建設完成後交由民間董事會或基金會聘請專家負責演出、管理，以及採用企業化經營，經費運作靈活，達到多元化的目標：提供優秀藝術演出；提供正當娛樂消遣；提供表演機會，造就更多藝術家；提高國家藝術水準；表現國家文化內涵；提高國家地位。」

以上這些建言雖已事隔二十餘年，對現今市交以及政府相關部門，或是關心國內樂團發展之有心人士，仍然具有相當的指標性意義。

陳暾初在團長任內不但身先士卒、披荊斬棘，夫人謝雪如更是自北一女教職退休作為市交的義工，全力協助陳暾初，使其心無旁騖，果真為市交開闢出一片嶄新的天地，稱他為再造市交第一功臣，當屬實至名歸。

> **時代的共鳴**
>
> 謝雪如作為義工，全程參與藝術季的文宣工作，舉凡印刷品如海報、節目單、特刊、手冊、票券、宣傳品等的設計，從完稿、打樣、顏色的搭配、排列、字體的大小，所有印刷品的一而再、再而三的校對，及至最後的定稿、付印她都不畏繁瑣，細心的一一協助，力求完美無瑕，是台北市藝術季的功臣之一。

籌劃創辦藝術季

　　台北市藝術季，肇因李登輝擔任台北市市長時期大力推展文化藝術活動，交由市交負責籌劃辦理而創立。一九七九年市交策劃執行時稱為台北市音樂季，由於演出轟動，第二年改名擴大為音樂舞蹈季，一九八一年再次擴大正名為藝術季。到一九八五年陳暾初團長屆齡退休為止，市交一共策劃承辦了七屆，獲得各界極佳的迴響。

　　藝術季這種季節性的大型表演藝術活動，當時在國內尚屬前所未有。作為策劃人的陳暾初思慮周詳，一面摸索一面學習，與市交全體同仁，同心協力、謹慎從事。每年的演出計劃均經過無數次事前的研究、協商、訂定進度、分配工作，以及事後與專家學者認真的檢討改進，使得每年的藝術季辦得極為成功。

　　一九七九年陳暾初在首屆音樂季特刊上特別寫下了籌辦的方針，也成為俟後辦理各屆藝術季的中心思想[1]：

　　對於音樂季的辦理，各國都有其不同的型態與特色，但它所表達的精神，則是以之作為國家文化的表徵。在我們這屆音樂季的設計上，確定的方針是：

■全部的演出由我國音樂家擔任，以及多作我國音樂作品的演奏，以建立國人的信心與闡揚我國的音樂文化。

註1：陳暾初，1979年《台北市音樂季特刊》，頁11。

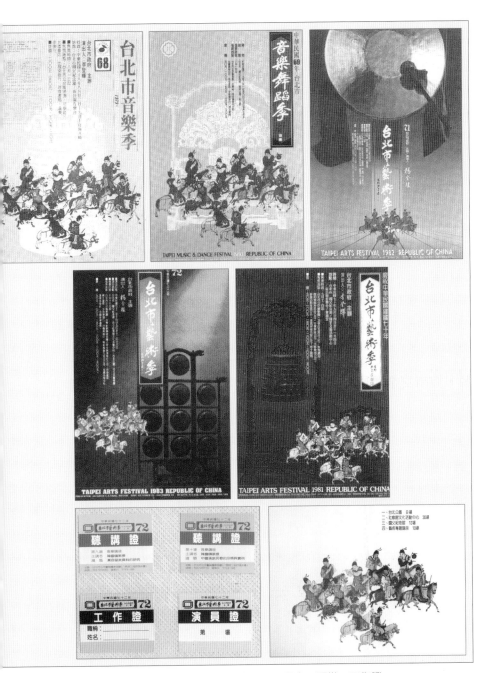

▲ 台北市音樂季、音樂舞蹈季、藝術季的節目表、票券、工作證。

■節目的選擇與安排，儘量做到曲高和眾，以使聽眾能喜愛接受，樂於參與，從而達到文化建設的效益。

藝術季除了國父紀念館以及社教館等精緻室內表演節目之外，也有台北公園的民間藝人廣場，或是假日廣場等露天的民間表演節目。七年來的藝術季集合了表演藝術界精英演出，共達三百三十場次，學者專家的講座也有五十四場次。舉辦的時間都集中在下半年的八月至十二月上旬，形成一年一度的表演藝術界的盛事。海內外表演藝術團體或是工作者，均視參加藝術季演出為極大的光榮，莫不戰戰兢兢全力以赴。

精心策劃的多元化歌樂舞劇節目，兼顧到不同族群、不同階層民眾對表演藝術的需求，造成演出一票難求的現象，在全民「藝」起來的推波助瀾下，表演藝術的創作者、表演者與消費者形成三者合而為一的藝術生產與消費循環的健康機制，造就了八○年代台灣表演藝術界的高峰。茲將這七年來表演藝術界的盛事分為歌樂、器樂、舞蹈、戲劇、講座等五篇說明：

歌樂篇

歌樂節目分為民歌藝術歌曲類以及歌劇兩大類。

■ 民歌、藝術歌曲類

從傳統民歌、台灣民歌、藝術歌曲到七○年代的校園民歌皆有涉獵。傳統民歌演唱受歡迎的有姜成濤的獨唱會。大陸各地民謠像是貴州民歌《茶山情歌》，塔塔爾民歌《在銀色月光下》，均是當年大家所熟悉的曲目；李安和主持的台灣民歌演

生命的樂章

唱會，像《六月茉莉》、《恆春謠》等鄉土歌曲也成為民眾琅琅上口的旋律。此外，每年均有一場客家歌謠演出，一九八三年由客屬世界總會在國父紀念館盛大舉行客家音樂會，吸引了滿場的聽眾。藝術歌曲演唱家更是群星熠熠，像是辛永秀、劉塞雲、朱苔麗、鄧先印、成明、湯慧茹、徐以琳、謝芷琳、陳安妮等均是舞台上常見演唱家。

七○年代校園民歌風靡全國，由陶曉清主持的「民風樂府」帶來李建復、楊耀東、齊豫、鄭怡、蘇來、李宗盛、邰肇玫等人的歌聲，於一九八二年九月十九日首度參與藝術季的演出，在公賣局體育館舉辦「民歌的今天」演唱會，由於索票者過多，臨時加演一場。

一九八三年藝術季將民歌演唱搬到國父紀念館仍是座無虛席，一九八四年「民風樂府」更上一層樓，策劃演出類似百老匯歌舞劇的節目，請了張弘毅編曲、羅曼菲編舞、王偉忠導演，將一個歌者如何克服困難出版、行銷自己作品的故事完整的呈現在舞台上。這是個實驗性的音樂劇，在國父紀念館連演兩天，獲得當時民眾一致的好評。

■ 歌劇類

陳暾初在開始策劃台北市藝術季時就已規劃演出歌劇，作為一季演出項目的重心。在他心目中[2]，歌劇演出艱鉅，必須集合眾多的人力、財力和物力，凝聚無數的智慧和心血，更須有傑出的音樂、戲劇、文學、舞蹈等專家的參與，才能展現豐盛的效果。因此一般認為，一個國家能不能演出歌劇及其演出

註2：陳暾初，1985年《台北市藝術季特刊》，頁45。

1982年台北市藝術季
精采節目剪影

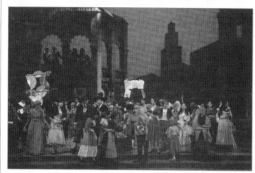

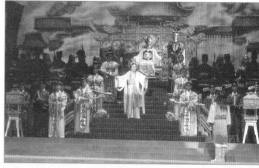

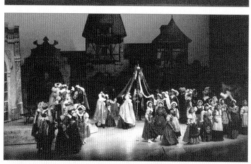

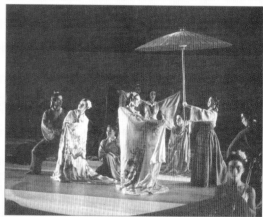

的良窳，正可以作爲一國國力與文化水準的準繩。所以每年藝術季至少會演出一場歌劇，七屆藝術季共演出了九齣歌劇。

其中《雙城復國》以及《西廂記》是中文歌劇外，其他七齣則是用義大利文以及法文演唱的代表性經典歌劇。市交爲了使歌劇能爲民眾接受及瞭解，將三齣歌劇的原文歌詞翻譯成中文，並嘗試用中文演唱其中的兩齣：《戲中戲》由吳文修翻譯歌詞，以及《杜蘭多公主》由吳文修翻譯，黃瑩修撰歌詞。另外一齣歌劇《浮士德》歌詞，則由當時的台北市長李登輝親自由日文譯本轉爲中文譯詞。因爲顧及到中文演唱涉及句子的長短及聲韻問題，仍以法文演唱，譯本作爲解說之用。

歌劇的演出除了龐大的經費外，專業人力的支援更是不可少，七年藝術季歌劇演出培養了不少聲樂家以及向戲劇界借將而培養出劇場管理、燈光設計、服裝佈景製作等人才。年度代表性歌劇有七齣，分別爲：《戲中戲》（1979年）；《茶花女》（1980年）；《浮士德》（1981年）；《卡門》（1982年）；《杜蘭多公主》（1983年）；《波西米亞人》（1984年）；《西廂記》（1985年）。

《戲中戲》（Pagliacci）一九七九年九月六至八日，共演出三場

又名《丑角》，兩幕劇。一八九二年米蘭首演，雷昂卡發洛（Ruggiero Leoncavallo, 1857-1919）作曲，是繼馬士康尼的鄉村騎士之後的一部成功寫實歌劇。劇情與現實相似，假戲眞做，丑角因妒情，在舞台殺死了妻子。

指揮：徐頌仁

導演：吳文修

舞台燈光：聶光炎

小提琴獨奏：陳藍谷

豎琴獨奏：張和承

演出：吳文修、邱玉蘭、曾道雄、
　　　陳榮貴、陳榮光

鋼琴伴奏：謝麗碧、吳菡

▲ 歌劇《戲中戲》海報。

《茶花女》（La Traviata）一九八〇年九月十四至十七日，共演出四場

　　四幕劇，一八五三年威尼斯首演，威爾第（G. Verdi）作曲，畢亞維（F. Piave）改編自小仲馬原名劇本。本齣歌劇主要是由獨唱與對唱的場面所構成，只有在第二幕的終曲才出現獨唱與合唱的大場面，樂團伴奏氣氛渲染不可少：如第一及第三幕的前奏、舞會音樂、玩牌之景、男女主角訣別之景、死亡之景等動人音樂來表達纏綿哀婉的情節 [3]。

指揮：徐頌仁、陳秋盛

導演：吳文修

演出：邱玉蘭、辛永秀、黃耀明、吳文修、陳榮貴、麥修斯

《浮士德》（Faust）一九八一年九月二十四至二十七日，共演出

　　五幕劇，一八五九年巴黎首演，古諾（Charles Gounod）根據歌德的《浮士德》法文譯本改編腳本譜曲，音樂上十足法

註 3：徐頌仁，1980 年《台北市音樂舞蹈季特刊》，頁63。

國式（重調式，柔和而流暢的旋律，微妙的和絃進行與移調，清新而富於效果的配器法），劇本的重點放在浮士德與瑪格麗特的愛情，以及魔鬼梅菲斯多菲里士的詭計多端，避開了哲理述說而創造出舞台上引人的場面。整齣歌劇以抒情為主，穿插鄉土民情與幽默情趣，戲劇效果十分出色[4]。

▲ 歌劇《浮士德》宣傳海報。

指揮：徐頌仁

導演：曾道雄

舞台設計／人物造形：歐秀雄

舞蹈設計：姚明麗

燈光設計：迁本虔佑

劇本中譯：李登輝

演出：田口興輔、陳思照、陳榮貴、范宇文、陳麗嬋、
　　　王國樑、台北歌劇合唱團

鋼琴伴奏：吳菡、林秋芳

《卡門》（Carmen） 一九八二年八月一至四日，共演出四場

　　四幕劇，一八七五年巴黎首演，比才（George Bizet）作曲，梅拉（H. Meilhac）、阿勒威（L. halevy）編寫劇本。《浮士德》與《卡門》並列為法國歌劇兩大代表作，前者抒情，後者以戲劇化著稱。本劇節奏、旋律、和聲充滿激情張力，尤其貫穿全劇的命運動機，一次一次改變著它的形式，像似表述著卡門性喜自由的吉普賽女郎性格，喜憎隨心所欲，面對命運面對死亡[5]。

指揮：陳秋盛

導演：栗國安彥

演出：伊原直子、西明美、吳文修、陳榮貴、大島幾雄、
　　　范宇文、永田優美子、林采華、劉弘春、錢善華、
　　　李宗球、呂紀民、陳忠義、許德崇、台北歌劇合唱團、
　　　福星國小合唱團

《杜蘭多公主》 一九八三年十二月十一至十六日，共演出六場

　　三幕劇，一九二六年米蘭首演，浦契尼（G. Puccini）作曲，腳本由阿達密（G. Adami）與西蒙尼（R. Simoni）共同編寫。

指揮：陳秋盛

導演：栗國安彥

註4：徐頌仁，1981年《台北市藝術季特刊》，頁16-17。

註5：兆玕，1982年《台北市藝術季特刊》，頁18。

舞台設計：侯啓平

演出：任蓉、邱玉蘭、巴雅林、吳文修、朱苔麗、范宇文、
　　　陳榮貴、周同芳、辛永秀、蔡正驊、陳思照、李宗球、
　　　陳榮光、宋茂生、張清郎、呂紀民、張瑞銘、許德崇、
　　　台北愛樂合唱團、敦化天使兒童合唱團

　　《杜蘭多公主》這齣大型歌劇為浦契尼最後的巨著，陳暾
初很早就開始醞釀演出的計畫。原因在於 它是一齣以我國時
空為背景的歌劇，劇中音樂主題，也採擷自我國的民謠。雖然
故事不合我國國情，但無疑的，它將是我國十多年來所演出的
歌劇中，最「中國」的。國人也渴望把這項世界性的最高表演
藝術，引進到我國的舞台上，注入中國的佈景、服裝與演員，
汲取融合，使之成為更「中國」的，如同我國歷史文化發展的
歷程一樣。

　　一九八三年，正逢社教館新大樓正式開幕，雖然座位不
多，但是舞台深廣，設有樂隊席及化妝室，市交也於此場地作
第一次歌劇演出。由侯啓平舞台佈景設計，展現我國古代宮殿
富麗堂皇，服裝也採用我國古代服飾。歌劇的歌詞由吳文修翻
譯，黃瑩修撰成中文演唱。這是藝術季繼《戲中戲》採用吳文
修中文譯詞演唱以來的第二部歌劇。音響效果極佳，為此劇增
色不少。此劇共演出六場，演出效果良好，座無虛席。

《波西米亞人》 一九八四年十二月四至九日，共演出五場

　　四幕劇，一八九六年杜林首演，浦契尼（G. Puccini）作

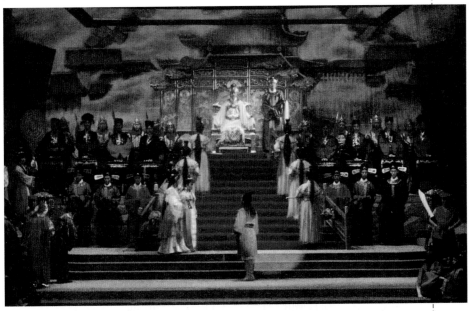

▲ 歌劇《杜蘭朵公主》劇照（1983年）。

曲，腳本由喬可沙（G. Giacosa）與伊利卡（L. Illica）編寫。
本劇借用波西米亞人來作爲落魄藝術家的代名詞，描述巴黎拉
丁區困苦而浪漫的愛情故事[7]。音樂方面最扣人心弦的是美妙
的旋律，令人印象深刻的詠嘆調諸如《你那冰冷的小手》、
《大家都叫我咪咪》等，早已成爲傳唱不輟的名曲。浦契尼在
管弦樂上揚棄了華格納的影響，旋律不再只有華麗的裝飾，和
聲更自由大膽，甚至受德布西的影響而使用印象派手法，有如
第三幕的序幕，管弦樂巧妙的烘托出一種冰冷空虛的氣氛，爲
整個感傷的畫面塗上一層色調，濃淡恰到好處的背景。

指揮：陳秋盛

導演：王斯本

註6：陳暾初，1983年
《台北市藝術季特
刊》，頁14。

註7：陳漢金，1984年
《台北市藝術季特
刊》，頁19。

舞台燈光：聶光炎

演出：易曼君、林采華、徐以琳、呂麗莉、蔡敏、陳麗禪、
　　　李宗球、詹國政、陳榮貴、蔡正驊、呂紀民、張榜奎、
　　　王國樑、郭孟雍

　　歌劇《波西米亞人》由王斯本導演，他特別強調波西米亞人的性格特徵，包括不負責任、自我陶醉、只顧眼前等來塑造鮮明的角色。又浪漫又寫實的情節，劇力萬鈞，感人至深。本劇演出之佳，為歷年之所僅見。主要演員，女主角女高音易曼君、男主角男高音李宗球，表現極為出色。

　　李宗球是位不可多得的人才。該劇謝幕時，當時在場欣賞的副總統李登輝極為讚許，之後安排讓他以軍職身分赴歐深造兩年，此為當時樂壇津津樂道的一段插曲。

《西廂記》 一九八五年十一月三十至十二月五日，共演出五場

　　四幕劇，一九八五年台北國父紀念館首演。

作曲：屈文中

作詞：黃瑩

指揮：陳秋盛

編劇／導演：侯啓平

舞台設計：張一成

燈光設計：黃立仁

服裝設計：林璟如

演出：黃耀明、李宗球、朱苔麗、范宇文、徐以琳、簡文秀、

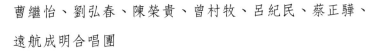

曹繼怡、劉弘春、陳榮貴、曾村牧、呂紀民、蔡正驊、
遠航成明合唱團

　　許多年來，陳暾初一直亟待能推出一部屬於我們自己的歌
劇，以使我國的藝術季更具有傳統文化特色。一九八四年在演
出歌劇《波西米亞人》時，陳暾初心中即有一個構想，希望在
退休前能演出一齣全部由國人自己創作以及演出的歌劇。經與
市交同仁們商議的結果，決定採用民間故事《西廂記》為題
材。於當年年底即開始籌備。

　　陳暾初邀請旅居香港的作曲家屈文中作曲、黃瑩寫作歌
詞、侯啟平編劇，由他們三位成立一個創作小組。陳暾初則經
常與他們研商劇中細節，並擬定進度充分配合與合作，期能如
期完成。經他們三位不辭辛勞、不分晝夜的埋頭寫作，《西廂
記》終於能在一九八五年底順利演出，完成了陳暾初生平的一
大心願。

　　《西廂記》由李宗球、黃耀明飾張生，朱苔麗、范宇文飾
崔鶯鶯，徐以琳、簡文秀飾紅娘。精巧細緻設計的服裝和佈
景，展現著我國古代服飾和庭院與佛寺，令人感到十分親切，
如同置身其中，使這齣歌劇顯得分外出色逼真。樂曲旋律委婉
動人，歌詞表達思慕和哀怨的情感。所有的演員皆一時之選，
他們的吟唱技巧，把劇中人的感情世界發揮得淋漓盡致。全劇
演來扣人心弦，博得聽眾極大的震撼和感動。這是一次十分成
功的演出，不枉創作者和演員及參與該劇的所有工作同仁數月
來辛勤的心血。

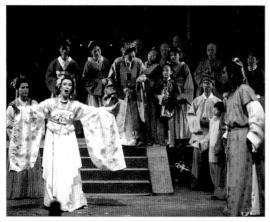

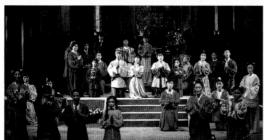

歌劇《西廂記》劇照
（1985年）

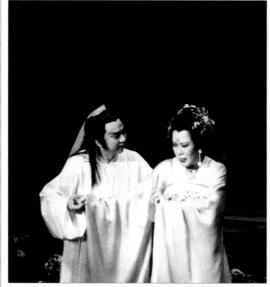

此劇於一九八五年十一月三十日至十二月五日，在台北市國父紀念館演出五場，場場滿座，一票難求。之後又應台南市政府的邀請，在台南文化中心演出兩場。一九八八年此劇又經上海歌劇院安排，在上海及香港兩地各演出多場，極受當地人士喜愛與重視，並推崇台北藝術季提倡中華文化功不可沒，豐碩的成果實在令人振奮。

器樂篇

■ 獨奏

八○年代風靡全台的華人音樂家偶像首推鋼琴家陳必先以及小提琴家林昭亮，兩人皆以天才兒童出國深造，一躍而成國際矚目的音樂家，七年的藝術季中，邀請兩人各兩次回台獻演，受到國內聽眾熱烈的歡迎。在當年票券還未電腦化的時代，開封街市交門口等待買票的人龍常常排到中華路。

受歡迎的演奏名家還有小提琴家簡名彥、胡乃元，鋼琴家陳宏寬、低音管徐家駒等。國外的名家的音樂會則有尤金‧費多小提琴獨奏、克勞德‧法朗克鋼琴獨奏、納坦尼爾‧羅申以及耶達夫‧韓納尼大提琴獨奏等；國樂的獨奏則有馮德明的琵琶獨奏會以及呂培原琵琶獨奏會。

■ 交響樂室內樂

七年藝術季中交響樂演奏會有二十五場次，從海外邀請的有英國皇家愛樂交響樂團演奏會三場，韓國愛樂交響樂團二場。國內的交響樂團如世紀交響樂團、國防部示範樂隊管弦樂

團、台灣省教育廳交響樂團、台北愛樂交響樂團、台北市青少年管弦樂團等均共襄盛舉與市交參與藝術季演出,交響樂演奏會約二十場,音樂會內容不外交響樂團與獨奏名家合作演出協奏曲。

因此觀眾會看到世紀的指揮廖年賦與小提琴俊彥辛明峰的合作,國防部示範樂隊的指揮陳秋盛與林昭亮演出莫札特《G大調小提琴協奏曲》,貝多芬《D大調小提琴協奏曲》,省交的郭美貞與帕那斯的海頓《D大調大提琴協奏曲》等。市交在每年的藝術季除了伴奏以外,單獨演出的交響音樂會場次不多,全開放給國內有潛力的指揮一展長才,舞台上常見的指揮有徐頌仁、陳秋盛、陳澄雄、張己任等人。

▲ 小提琴家林昭亮(1980年)。

室內樂音樂會則有陳藍谷小提琴、阮惠虹中提琴、陳紅綺大提琴、薛耀武豎笛、樊曼儂長笛、莊思遠法國號、張和承豎琴等演奏的一場，以及東京獨奏家室內樂團來台的演出一場。

▲ 鋼琴家陳必先（1981 年）。

此外，七年內舉辦了國人交響樂、室內樂作品發表會三場，極富有時代意義，當紅的作曲家如周文中、許常惠、馬水龍、賴德和、屈文中、盧炎等人發表不少代表性作品，依序分別是管弦樂曲《風景》、獨唱歌曲與弦樂打擊《女冠子》、管弦樂《梆笛協奏曲》、鋼琴三重奏《春水》、管弦樂《帝女花幻想序曲》及《疊》等。國樂則有台北市立國樂團、絲竹雅音的演出。

舞蹈篇

■ 芭蕾舞劇

芭蕾舞劇也是藝術季重頭戲之一。柴可夫斯基的《天鵝湖》分別於一九七九、一九八一、一九八二年三次由市交伴奏在藝術季演出，可見受市民歡迎的程度。一九七九年首度演出時邀請舞蹈家姚明麗指導舞者及舞蹈科系同學四五十人會同演出。

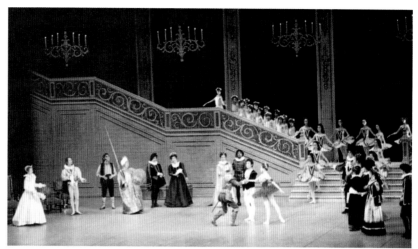

▲ 芭蕾舞劇《唐吉訶德》劇照（1981年）。

由徐頌仁指揮。這個大型演出，動員了樂團、舞者群、百餘人。舞台設計、製作由聶光炎教授負責，另有服裝設計、造型、燈光技術人員數十人參與。

第二次邀請東京芭蕾舞團演出，增加了劇碼《仙履奇緣》與《天鵝湖》各演出四場。福田一雄及陳秋盛分別擔任指揮。第三次邀請日本谷桃子芭蕾舞劇團演出，指揮仍是福田一雄。演出劇碼《天鵝湖》以及《吉賽兒》與《唐吉訶德》。其中第一、三次《天鵝湖》的演出，小提琴獨奏部分是由陳藍谷擔任。一九八四年芭蕾舞劇《茶花女》，是由華岡舞蹈團演出，市立交響樂團伴奏，陳秋盛指揮。

■ 民族舞劇

一九八三年演出的《桃花姑娘》是舞蹈家李致慧與作曲家許常惠的心血結晶，由彩雲飛舞坊、台北市立國樂團聯合演

出，陳澄雄指揮。許常惠在此一小型舞劇中採用了本省民間原有的車鼓調《桃花姑娘》與客家山歌《桃花開》。另外視情節需要，也用了《採茶歌》、《手板》、《牛犁歌》三首民謠。

其中《桃花過渡》的原型與變型成為舞劇主題，並以此維繫音樂形式的統一。本舞劇形式簡潔，節奏明快，旋律動人，以傳統樂器伴舞，紅花綠葉相得益彰。

繼小型民族舞劇《桃花姑娘》演出後，藝術季策劃人陳暾初又興起籌劃一齣全幕九十分鐘民族舞劇的念頭，經多方洽談之後，找到了具有豐富舞台經驗的舞蹈家許惠美，並促成工作小組的誕生，音樂鄭思森、舞台設計聶光炎、服裝設計霍榮齡

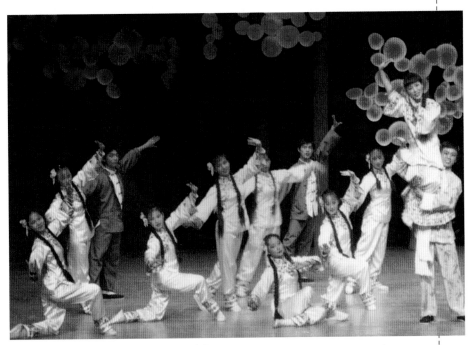

▲ 民族舞劇《桃花姑娘》劇照（1983年）。

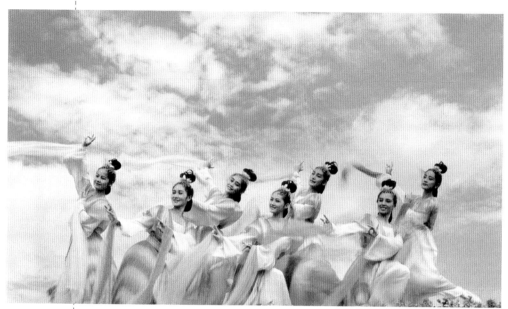

▲ 民族舞劇《七夕雨》劇照（1984年）。

均為一時之選，經過無數次磨合，激勵出這齣訴說牛郎織女情愛的民族舞劇《七夕雨》。

在創作上，許惠美認為：「民族舞蹈重在精神和氣韻，像是綵帶甩出來的那一剎那，應是融合舞者內在的感情與氣質，內蘊而外顯，而不只是綵帶的擺動而已」[8]。此一舞作展現出許惠美重視傳統內蘊，以及不拘傳統形式的個人特色，讓我們看到了一位非學院派的舞蹈工作者，如何為「創新的民族舞蹈」舞出一片天空。

《七夕雨》在一九八四年由鄭思森指揮台北市立國樂團與許惠美舞蹈社演出，極獲好評。指揮兼作曲家鄭思森隨後即以《七夕雨》之劇樂，獲得第十一屆國家文藝獎。

註8：侯惠芳《我看音樂家：採訪樂壇十年記》，大呂出版，1989年，頁172。

註9：黃寤蘭，1983年《台北市藝術季特刊》，頁53。

■ 當代樂舞

　　一九八〇年音樂舞蹈季，林懷民帶領的雲門舞集於青年公園露天演出《虹的慶典》、《渡海》，以及與作曲家馬水龍合作的舞劇《廖添丁》；一九八三年，雲門舞集再度受邀於藝術季發表舞劇作品《紅樓夢》，成為當年藝術季首選的開鑼表演節目。《紅樓夢》是由賴德和作曲，由市交與雲門舞集於社教館首演。有人描述「林懷民的紅樓夢是花與色彩的世界，使舞劇充滿豐美的意向與象徵作用」[9]。從《渡海》到《紅樓夢》，雲門舞集擅長的正是這種結合芭蕾、京劇、現代舞與特技於一爐，又能優游於傳統文學、民間故事以至台灣鄉土題材，既現代又傳統。一方面滿足愛舞的觀眾求好求新的變化，另一方面舞作的音樂大多委由國內作曲家創作，無形中成為愛樂者聆賞國人作品的重要管道，雲門舞集的成功其來有自。

▲ 雲門舞集當代樂舞《紅樓夢》劇照（1983年）。

此外，一九八五年的現代舞劇《魚玄機》六幕，由曾經參加過瑪莎葛蘭姆舞團的游好彥親自編舞，張弘毅作曲，游好彥舞團演出，亦受到觀眾的青睞。

國外的節目有：一九八二年，新加坡麗惠舞團來台演出舞碼如《敦煌摹臨》、《五行》等，以及美國紐約的路易士現代舞團來台演出現代舞作《鄰界》（Proximities）、《形體》（Figura）等。

■ 民族舞蹈

每年藝術季於台北公園及公賣局球場演出傳統民族舞蹈多場。參與傳統的民族舞蹈演出的單位有美江舞蹈團、瓊華舞蹈團、青雲舞序、敦煌古典舞集、天主教蘭陽民族舞蹈團等。

一九八〇年國劇舞蹈選粹，由空軍大鵬劇團演出，演出國人熟知的《天女散花》、《小放牛》等，其中最為人熟知的劇碼當屬孫元彬的《鍾馗嫁妹》。

▲ 游好彥舞團現代舞劇《魚玄機》劇照（1985年）。

戲劇篇

■ 戲曲

雅音小集郭小莊策劃製作演出國劇《白蛇與許仙》，以及新編國劇《感天動地竇娥冤》；受菊壇特別重視的國劇有，由名伶徐露及明駝國劇隊演出的《洛神》及《別宮祭江》。其他國劇還有《薛平貴王寶釧》、《泗洲城》等。

▲ 名伶徐露劇照。

地方戲曲集中在實踐堂、公賣局球場演出，各式各樣的

▲ 雅音小集郭小莊《感天動地竇娥冤》劇照（1984年）。

地方戲曲，諸如、閩劇、越劇、川劇、江淮劇、河北評劇、陝西秦腔等，每年均有多場次的演出。

新公園則常是有歌仔戲、掌中戲、木偶戲線演的場地。常見的演出單位有勝

▲ 蘭陵劇坊《今生今世》舞台劇劇照（1985年）。

珠、麗娟、陳美雲、廖瓊枝、明華園歌仔戲團；新洲園、黃俊雄、小西園的掌中戲以及許王的偶戲。

藝術季有系統地介紹各地方戲曲演出，不但引起民眾興趣，還培養了不少年輕的愛好者。

■ 舞台劇

戲劇界共襄盛舉發表的精采舞台劇計有：一九八一年影視演員工會的《陽春十月》、一九八二年蘭陵劇坊的《懸絲人》、一九八三年文化大學華岡劇團的《毒杯》、一九八四年台北星星實驗劇團的《偉大的薛巴斯坦》；一九八五年蘭陵劇坊的《今生今世》、中華和聲劇團的《藍與黑》，以及法國金瑪古典劇團演出的莫里哀名劇《荒謬女子》等。

講座篇

　　學者專家的藝術講座與歌樂舞劇的演出同時進行，讓熱愛藝術的民眾多了一個親炙表演藝術大家風采的機會，以及聆聽學者、專家們有系統的解說示範各類表演藝術的研究心得，意義殊勝。邀請到國內外表演藝術界代表人物有：

歌樂：吳文修、曾道雄、劉德義、栗國安彥、王斯本

器樂：呂培原、羅申、法郎克、古里、帕那斯、頓格拉夫、
　　　川田佑子、宋允鵬、張己任、吳大江、水文彬

舞蹈：路易士、東京芭蕾舞團、谷桃子、林懷民、游好彥

戲劇：汪其楣、胡耀恒、閻振瀛、聶光炎、姚一葦、奚淞

戲曲：魏子雲、徐露、胡少安、張天玉、曾永義、郭小莊、
　　　李殿魁、王安祈

通論：王洪鈞、林聲翕

民族音樂：莊本立、韓國鐄、梁銘越

　　五十四場講座議題範圍寬廣，像是張己任主講「齊爾品與中國的現代音樂」、閻振瀛主講「當代西方戲壇的風貌與我們應努力的方向」、王洪鈞主講「藝術化的人生」、林聲翕主講「音樂教育心理」、韓國鐄主講「黃自留美資料的研究」等，均是精采講座。除了器樂講座多屬國外音樂家的示範或解說講座外，其餘大多是國內歌、樂、舞、劇代表性人物，在欣賞表演藝術之餘，伴有深度的解說示範，當可促進大眾對表演藝術更深一層的瞭解。

催生台北市立國樂團

　　台北市立國樂團的成立不但是當時台北市一項重大文化
建設，也是樂壇矚目已久，國內第一個由政府設立的職業性
國樂團。

　　一九七九年八月一日，當陳暾初與市交工作同仁正在苦
思竭慮忙於作好籌辦首屆台北市音樂季時，台北市教育局委

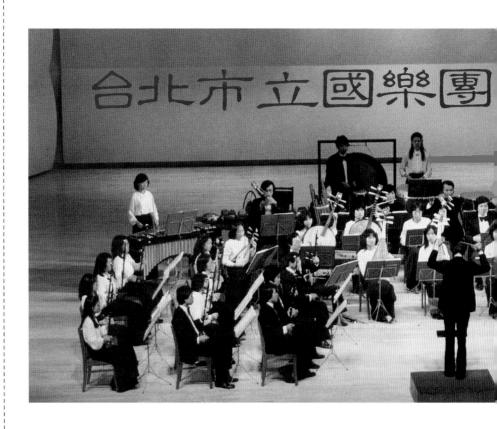

以陳暾初籌備成立台北市立國樂團重任，並請他兼任首任團長。面對的只是一張白紙上的「國樂團」，這對做事審慎，力求完美的陳暾初，又多了一份挑戰性的工作。

陳暾初仿照交響樂團模式訂定國樂團的組織編制，除團長指揮以外，設演奏、研究推廣、總務三組，並報請上級核備。同時開始物色國樂團的重要人選，延聘中廣示範國樂團指揮、琵琶名家王正平為副團長兼指揮、聘請國樂家李時銘為副指揮，及遴選各組組長。總務、會計、人事暫時借調市交人員兼任，一切需要的音樂器材，都向市交借用，直到市國有充足經

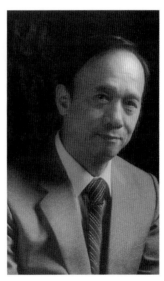

▲ 團長陳暾初。

◀ 台北市立國樂團（1980年）。

費才自行購置。又商借福星國小教室一間作為辦公室，大禮堂暫充練習場所之用。

【開創民族音樂的春天】

　　一九七九年九月一日台北市立國樂團正式成立。九月中旬，開始招考團員。成員以來自文化大學音樂系國樂組、藝專國樂科，受過嚴格的正規訓練者為主，部分則為具有豐富的經驗與相當技巧的大專院校演奏者所組成。籌備之時，上級核定的人員編制為團員四十人及職員九人，與陳暾初當時所構想中的六十人相去甚遠，其後雖曾多次爭取增加員額未成，這是當初成立時唯一美中不足的憾事，可告慰的是經過多年的努力，一九九○年在現任團長王正平的努力下，終於完成了擴編成六十人的任務。

　　自一九七九年成立，陳暾初兼任首任團長五年（1979-1984），第二任團長陳澄雄接任（1984-1990），於一九九○年六月轉任省交響樂團團長，市國團長由王正平出任第三任團長迄今。市國的團址也從開創時暫借開封街福星國小窄小教室辦公的窘境，逐步改善。先是一九八三年在陳暾初的擘劃下經由教育局議定，從市立交響樂團的新建築物中撥出六樓全部歸市國使用。

　　由於當時八德路社教館設計結構已經完成，不可能再次更改。六樓的辦公室大小與七樓的市立交響樂團完全相同。舉凡隔間規格，甚至連辦公桌椅、櫥櫃也都一樣，只有挑高

六樓與七樓之間的練習廳，原規劃為市交的分部及合唱練習的場地，較之市交八樓可容納百餘人的練習廳狹小，作為當時市國四十位專任團員練習之用，也算得上差強人意了。歲月荏苒，至今已逾二十年，市國如今已於去年初遷入中山堂為新團址，冀望能藉由場地的多項優勢而更上層樓。

▲ 書卷式音樂會節目單樣式（市國首演節目單）。

市國在成立五個月之後，於一九八〇年二月一日在國父紀念館，舉行首次定期音樂會，演出曲目包括王正平的《鑼鼓操》、白台生的《近鄉情怯》、陳中申的《躍馬長城》等新發表的作品。在樂壇殷殷期盼之下啼聲初試，演出不凡，已展現出是一支訓練有素、默契良好的國樂團。容納兩千多人的國父紀念館座無虛席。翌日又於實踐堂加演一場，亦獲得滿堂彩。

李登輝市長曾親臨欣賞，稱讚有加，譽以該團必將成為國內最優秀的國樂演奏團體。尤其對謝雪如所設計的中國書卷風味式樣的節目單頻頻稱許。該節目單典雅清新，持續使用到第二任團長陳澄雄時代，形成了早期市國演出節目單設計風格一致、色調隨場次變換的特色。

首次演出的兩場音樂會，以嶄新組合作精緻而傳神的演

生命的樂章

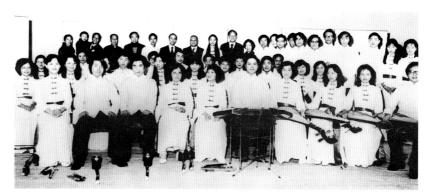

▲ 李登輝（後排中央）於市國首次音樂會後與團員合影。

奏，博得各方讚許，之後又舉行一連串的校際、社區演奏會、巡迴音樂會。

在陳曦初任內五年，共舉辦定期音樂會十五次，代表性的音樂節目有《中國鑼鼓音樂》、《音樂比賽指定曲示範演奏會》，以及作曲家《鄭思森作品專輯》、《劉俊鳴作品專輯》等，一九八一年更創辦了國樂研習營，提供了青年學子切磋我國傳統音樂的機會，也使成長中的市國在短短三年內成為國樂界的翹楚，擔負起推廣國樂的重鎮。

成立初期，市國所有音樂會演出的事務都由市交同仁傾力協助，舉凡場地的租用及演出的宣傳文稿、節目單、票券、海報等等。逐漸引導市國能夠熟悉作業流程漸上軌道。直到行政人員由教育局派駐以後，市立交響樂團人員才次第功成身退。回想起來，當時市交同仁的參與和付出，減少剛誕生的市立國樂團許多困難，才能使得市國在最短時間壯大。

一九八四年在市立國樂團兼任五年之中，陳曦初一直認

為市國需要一位專任的團
長，可以專心的帶領市國，
經多次與市教育局建議，並
先後推薦多位人選，但皆未
蒙採納。直到一九八四年與
市國多位重要幹部商議後，
推薦陳澄雄接任之後才得以
辭卸。

▲ 社教館新團址模型。

【離情依依功成身退】

一九八六年元月，陳暾初屆齡退休，國內音樂界與藝術團
體十個單位，行政院文化建設委員會、太平洋文化基金會、中
華民國音樂學會、明德基金會、中華民俗藝術基金會、台灣省
交響樂團、台北市立國樂團、台北市立交響樂團，聯合為陳暾
初舉辦盛大的歡送酒會。代表出席各團體負責人、音樂、舞
蹈、戲劇界等人士及陳暾初的故舊門生，齊集於八德路市交八
樓演奏廳，表達對陳暾初一生從事音樂工作的努力、貢獻與付
出，奉上一分心意。歡送茶會上，溢美之詞不斷。陳暾初最引
以為傲的乃是當年的李登輝市長，在台北市政府的市政會議上
向市政府員工講話時，數度提起「我們市府同仁工作態度，要
學習市立交響樂團，從構想到完成計劃，而後的徹底執行，才
能達到成功的境界」，這正是陳暾初帶領下的市交團隊，上下
一心、合作無間所達成的成果。

> ### 時代的共鳴
>
> 筆者從事演奏生涯多年，琴裡弦間知有無數感人之音，但每覺得總不如聽聽我國的國樂的曲調，那麼感到溫和與親切。以此獨特的音階和風格，是其異於歐美的音樂之處，而能獨具一格，有如未經琢磨的良璞，他日必將吐露光華。
>
> ——陳暾初

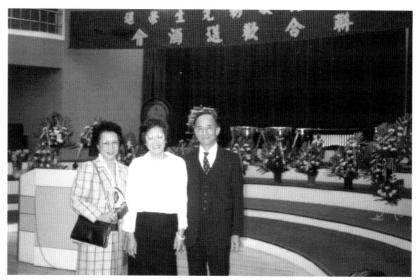

▲ 1986年1月陳暾初於十大表演藝術團體聯合歡送酒會留影。

　　從福建音專、省交一直到市交、市國，經歷過四十年又
五個月的陳暾初。一生兢兢業業，視工作爲生命，每日自晨至
暮或因演奏會經常遲至午夜，雖然辛勞，但對熱愛音樂的陳暾
初，從未引以爲苦而樂在其中。尤其是市交十六年這段期間，
正是陳暾初人生歷練圓熟、智識汲取豐富、人際關係最好的時
期。在陳暾初努力不懈之下，他策劃執行的台北市音樂季以至
藝術季創造了八○年代台灣表演藝術的春天，也使得他連續七
年獲得台北市政府記大功及頒授弼光獎一等獎章。他的成功正
基於他對人、事、物，求眞、求善、求美的執著。

　　然而，再美好的日子、再不捨的工作伙伴，總會有互道
珍重的時候。這天，謝雪如一直陪伴在陳暾初身旁，分享陳暾
初一生中最感榮耀、最難忘的時刻。

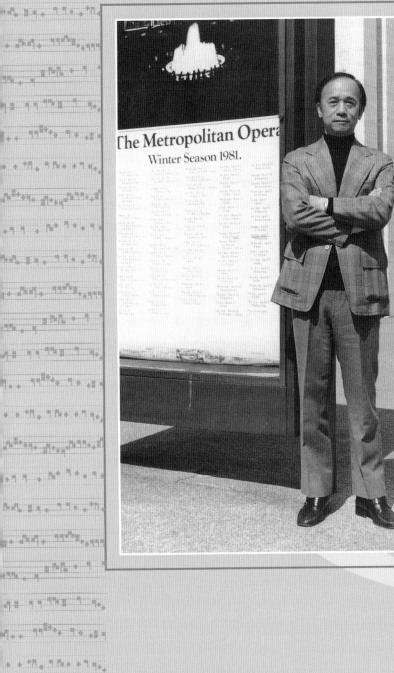

靈感的律動

撥弦手中的
好山好水

春風化雨繁花開

【巧手打造如園山水】

　　一九七八年六月四日《中央日報》十一版的方客寫下專訪〈撥弦手巧製精奇玩具〉。陳暾初在團長任內，不止每天與音樂接觸，在家裡也是個工作狂，見到兒子藍谷赴耶魯大學攻讀音樂碩士時留下來的坦克模型，就接手替他做下去了。

　　沒想到這一做竟然成了嗜好，三年多的時間已完成了七、八十輛架坦克、飛機、汽車等模型。音樂家手要巧，做起玩具來也絕不含糊。

　　一九八六年屆齡退休後，陳家曾搬遷至汐止堪農山莊。在此地，陳暾初更是親手打造了「如園」的好山好水。

　　他親自設計房子內外的景觀以及室內裝潢，更改水管電路的配置、堆積假山、挖掘水池。整個庭園的山水設計，全出自陳暾初的巧思，那一塊塊

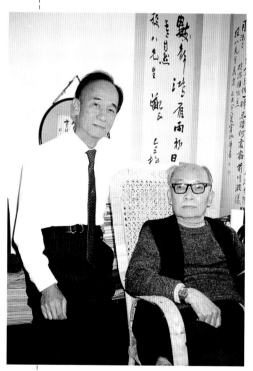

▲ 陳暾初赴福州探訪岳父謝投八。

石頭，都是到三峽山上看好、量好再請人敲下來的。將前後院裝上馬達好安置後院的假山瀑布，及前院噴水荷花池的五彩燈光。種植花草樹木，並親自鋪上草皮及五彩閃亮的石片小徑。半年後，施工完成，花木也漸漸長大茂盛，成為一處小巧精緻的花園別墅。在整個社區內別具一格。

一九八七年陳藍谷赴美定居後，由於四個兒女都在美工作，所以陳暾初也興起了到美國居住的念頭，在為苦心經營的如園找到合適的主人之後，夫婦倆萬般不捨的赴馬利蘭州闔家團聚。

一九八八年兩岸開放探親後，陳暾初返鄉探訪親友，以及岳父謝投八這位與徐悲鴻齊名的畫家，四十年未見，相見恍如隔世。之後謝雪如也多次回老家陪伴父親，鼓舞這位閉門教

▲ 陳暾初親手打造的如園一隅。

▲ 謝投八為其妻黃韻秋所繪的油畫。

學的大師寫下〈喜大女自台北兩度歸寧〉的詩作，收錄於《復燃草》。字裡行間流露出多年來內心的煎熬與相見時的欣喜。

一九九〇年，陳曉初返台，親朋故舊感念他為樂界貢獻，齊集一堂為其慶祝七十歲生日。同年，夫妻倆同遊歐洲，參訪維也納、慕尼黑、巴黎等音樂勝地，留下

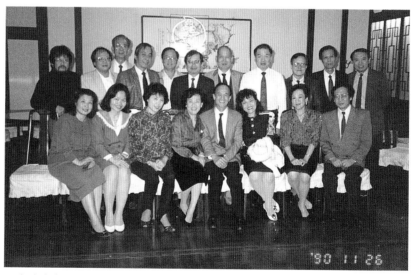

▲ 七十歲生日門生故舊合影。前排左起於佩琳、張瑋、簡文秀、謝雪如、陳曉初、王壽惠、王守潔、屈文中，後排左起陳秋盛、李時銘、顏廷階、李正史、李永隆、劉群倫、林光餘、黃瑩、陳孝信、張澤民。

不少伉儷情深的畫面。陳暾初喜愛攝影，對美的觀察極為敏銳，曾經為音樂季拍攝三峽廟宇做為插圖。赴歐途中當然也留下幾張動人的作品。

他的巧思妙手，再加上認真從事的工作狂，成就了陳暾初一生的音樂事業。《福建音專校史》上將他列為音樂活動家，寫的似乎含糊了些。如果編撰校史者知

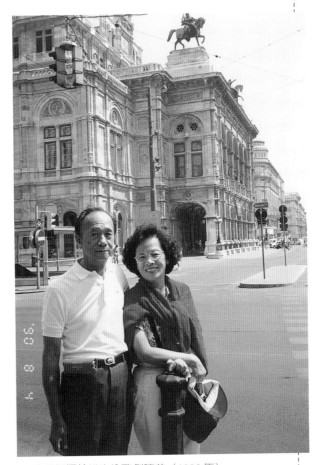

▲ 夫婦倆攝於維也納歌劇院前（1990 年）。

道他主持規劃執行的台北市音樂季以至藝術季，在七年間將台灣的表演藝術活動從貧瘠帶到高潮，再看到他在拔擢音樂人才上胸襟，不分年齡、不分派系，讓海內外華人音樂家有機會在舞台上磨練，作品有地方發表。那麼，大家就會瞭解，撥弦手中醞釀的好山好水是如何造就八○年代台灣民眾熱衷學習表演藝術的狂潮，其所帶來的影響力，至今仍餘波盪漾。

【慧眼獨具拔擢新人才】

陳暾初從一九六五年開始在藝專以及文化學院任小提琴副教授，國內不少好手均出自其門下；五〇年代帶領稚齡兒女及其弦樂團多次演出。在任職市交副手時，先是與鄧昌國一起策劃，邀請李淑德帶領的青少年管弦樂團演出，其中不少當今弦樂名家均出自該團。

此外又策劃市交與國內青少年新秀合作演出多場音樂會。在他接任團長之後，市交亦成立附屬青少年管弦樂團，由此可見他在推廣青少年樂教上所奉獻的心力。

陳暾初在市交任職十六年，從參與演出的國內外演奏家名單（請見 P.112-113）中不難發現，國人佔的比率極高，在在說明了鄧昌國以及陳暾初兩位，在市交團長任內，不吝給予國人

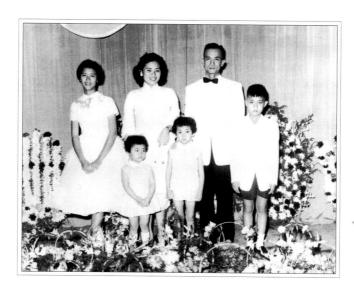

◀ 陳暾初夫婦
與稚齡兒女
合影（1958
年）。

靈
感
的
律
動

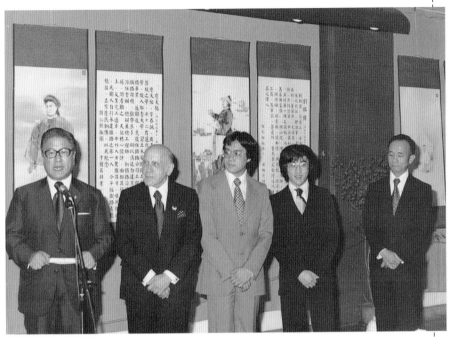

▲ 左起蔣彥士、布萊勞夫斯基、馬友友、張萬鈞、陳暾初（1977年）。

尤其是年輕的音樂家，舞台磨練機會。

　　陳暾初自從繼任團長以來，更是敞開胸襟，開放音樂舞台給各方音樂俊彥，誠摯邀請海內外人才參與市交音樂會，無論是指揮或是各類型的獨唱，以及演奏家均有展現的機會。尤其對於人才的延聘不論出身、不分派系，只要有才華都一概歡迎，因此，在團長任內十二年裡，培育及造就了國內大量的表演藝術人才。

　　今日獨當一面的指揮家如徐頌仁、陳秋盛、陳澄雄、張己任；聲樂家吳文修、曾道雄、李宗球、辛永秀、劉塞雲、朱苔麗、范宇文、湯慧如等；小提琴家簡名彥、陳藍谷、林昭亮、

本團常任指揮與客席指揮名錄
Principal Conductors & Guest Conductors

*鄧昌國	(中)	Teng Chang-kuo	1969-1973
*陳暾初	(中)	Chen Tun-chu	1969-
*徐頌仁	(中)	Hsu Sung-jen	1978-1982
*陳秋盛	(中)	Chen Chiu-sen	1980-
朝比奈 隆	(日)	Takashi Asahina	
羅勃‧蕭滋	(美)	Robert Scholz	
蔡繼琨	(中)	Chai Chi-kan	
楊‧波柏	(美)	Jan Popper	
漢斯‧圖涤梅	(德)	Hans Blümer	
赫伯‧席柏	(美)	Hebert Zipper	
羅勃‧包克多	(美)	W. Robert Procter	
弗拉狄密‧布萊勞夫斯基	(美)	Vladimir Brailowsky	
韓炳咸	(韓)	Byung-ham Hahn	
唐納‧杜蘭	(美)		
張己任	(中)	Chang Chi-jen	
郭美貞	(中)	Helen Quach	
張大勝	(中)	Chang Dah-sheng	
石信之	(美)	Henry Sheck	
陳澄雄	(中)	Cheng Cherng-shyong	
亨利‧梅哲	(美)	Henry Mazer	
福田 一維	(日)	Fukuda Kazuo	
董麟	(中)	Ling Tung	
古斯塔夫‧柯尼希	(德)	Gustav König	
路茲‧赫爾比	(德)	Lutz Herbig	
拜瑞‧佛德納	(美)	Barry Faldner	

曾任本團客席獨奏(獨唱)家名錄
The Solo Artists Performed with TCSO.

鋼琴家		Pianists
楊小佩	(中)	Yang Shiao-pei
蓋瑞‧格拉夫曼	(美)	Gary Graffman
藤田 梓	(日)	Azusa Fujita
王青雲	(中)	Bobby Wong
白樂皓	(韓)	Nak Ho Paik
珍妮‧亞德芙蓀	(美)	Janet Adolphson
尤金‧伊斯托敏	(美)	Eugene Istomin
張惠園	(韓)	Hae-won Chang
李淵輝	(馬來西亞)	Dennis Lee
陳必先	(中)	Chen Pi-hsien
楊直美	(中)	May Yang Cuckson

雙簧管演奏家

劉廷宏	(中)
雷諾‧巴洛	(法)

豎笛演奏家

陳威稜	(中)

低音管演奏家

徐家駒	(中)
海爾曼‧楊	(德)

女高音

辛永秀	(中)
邱玉蘭	(中)
范宇文	(中)
朱苔麗	(中)
林采華	(中)
安娜‧莫芙	(美)
任蓉	(中)
易曼君	(中)
徐以琳	(中)

次女高音

伊原 直子	(日)
西明 美	(日)

男高音

姜成濤	(中)
吳文修	(中)
黃耀明	(中)
巴雅林	(希臘)
薩達利	(意)

男中音

曾道雄	(中)
陳榮貴	(中)
蔡正驊	(中)

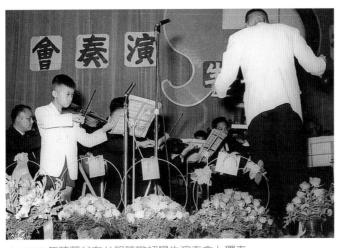

▲ 1958年陳藍谷在父親陳暾初學生演奏會上獨奏。

胡乃元；鋼琴家王青雲、陳必先、陳宏寬、吳冠英、王美齡等人皆是竄起於七、八〇年代，每位都是市交舞台上的亮麗人物。

　　陳暾初多次邀請外籍客席指揮來團交流觀摩演出。更是歡迎揚名國際的華裔音樂家，先後邀請到大提琴家馬友友、小提琴家張萬鈞演奏布拉姆斯大提琴與小提琴二重奏；鋼琴家王青雲與市交演奏葛利格鋼琴協奏曲，並作全省巡迴演奏。

　　包括留美小提琴家簡名彥參與演奏布拉姆斯小提琴協奏曲，以及國人熟知的林昭亮、陳必先、辛永秀、范宇文、朱苔麗等與市交舉辦多次的音樂會。還有不少的知名外籍音樂家參與市交定期音樂會以及藝術季的演出。

風雲迭起西廂記

一九八四年十二月市交還在忙於歌劇《波西米亞人》演出時，籌演下一年度國人創作的歌劇《西廂記》已在緊鑼密鼓的進行。

同年十二月二十七日，作曲家屈文中與市交進行最後一次磋商，終於決定排除時間緊迫的困難，接受挑戰。

對屈文中來說「《西廂記》這題材的吸引力和戲劇張力都很強，觀眾應該會喜歡。但這是他首次寫大型歌劇內心頗為惶恐，尤其是在市交的期待和時間因素兩方面的壓力下，只求能全力以赴不負眾望。」[1]

十二月二十八日「籌演國人創作的大型歌劇，西廂記展開細節研討」的新聞見報之後，引起了許多討論。

事隔五天（1985年1月3日），正逢「曲盟」召開定期理監事會，沒想到「抗議市交邀屈文中寫曲」卻成了會中討論的案例之一，原來單純的簽名只是會議結束後的例行公事，這時卻牽扯出「聯名抗議事件」。甚至在公開訴諸輿論後，原先理性的學術討論也出現了人身攻擊的局面。

市交為免事件擴大，迅即在第二天（1月4日）召開記者會表示，邀請屈文中創作歌劇《西廂記》並不代表歧視國內的

作曲家，只是認為這個題材較適合屈文中來寫，將來類似的機會很多，市交絕對不會忽略本土的作曲家。而選擇屈文中創作基於三個原因：[2]

一、屈文中的管弦樂作品在國內極受到歡迎，流暢好聽，合適「西」劇的創作。

二、國內作曲家作品大多偏於「現代」，用來表現傳統題材恐怕不容易被大眾接受。

三、屈文中是專業的作曲家，寫作的時間比較充裕，在市交時間緊迫的情況下，比較能確保在時限內完成。

相對的「曲盟」則表示，強烈抗議並不是針對屈文中個人，而是認為政府太過於禮遇國外的作曲家，太不重視本土的作曲界，兩者待遇相差懸殊，作曲界再不說話未免太過於懦弱。

另外一位作曲家直接觸及爭論核心的表示，國內和香港作曲家最大不同是音樂思想，他認為國內作曲界的作品比較具有文化上的前瞻導向，也許不夠「好聽」、不夠「普遍」，但基本方向應是正確的；反觀香港的作曲家，他們的作品好聽、易流傳，但因為深受大陸音樂的影響，方向和我們有所不同。台北市藝術季如果有使命感、時代感，在選擇作曲家時應要詳加考慮。接著又說，官方機構應負起推展國內創作的責任，這麼好的機會實在應該優先考慮國內的作曲界。

兩造各有各的說法。一月十一日樂壇人士在看到這一場音樂之爭後紛紛表示：[3]

註1：〈籌演國人創作的大型歌劇，西廂記展開細節研討〉，《民生報》，1984年12月28日，第9版。

註2：〈譜歌劇西廂記邀屈文中出馬曲盟強烈不滿市交道原委〉，《民生報》，1985年1月5日，第9版。

註3：〈沒必要弄得難為情，爭得動氣傷了形象〉，《民生報》，1985年1月11日，第9版。

■ 沒必要弄得難為情爭得動氣傷了形象

聲樂家　申學庸

這件事實在很難為情，作曲界沒有必要這麼作的。屈文中的作品好壞可以自觀眾的反應中得來，他的東西在那裡，那樣動人，那樣令人喜歡，有什麼不好呢？作曲界說他的作品「走回頭路」，但我們就是缺少這樣的作品啊！國內的作曲家走得太快了，我們可以因為時代感而喜歡他們的作品，但要「愛」這些作品實在很難啊！

■ 國內作曲界需鼓勵　輿論界該抓住方向

作曲家　李泰祥

「曲盟」的心情我可以理解，但這種事情鬧大，實在沒什麼意思。這是個民主社會，主辦單位要找誰寫曲是他們的事，有什麼好抗議的？但是說起來國內的作曲界實在很可憐，這些年來作曲界比較消沉，需要鼓勵，而政府偏偏不重視創作，比起許多先進國家，我們在扶持、輔導作曲家的工作做得太少，發表作品的機會又少，這種被忽略的感覺，終於在這件事件的衝突下爆發出來。作品的好壞是見仁見智的問題，輿論界應該平息這事，而將重點放在長遠計劃鼓勵作曲家比較有利。

■ 引發省思未嘗不好　作曲家想想作品吧

音樂美學教授　劉岠渭

「曲盟」顯然將這件事情看得太嚴重了。不過，如果從音樂歷史的眼光來看，這次衝突未嘗不是好事。這事件提醒作曲界面對一個問題，為什麼民眾願意掏錢買屈文中的作品？為什

麼許多國內作曲家的作品人家不願意聽第二次？當然，這牽涉到「藝術品味」和「美學價值」的問題值得深思。我想，這次的衝突和討論，也許也是我們音樂社會中必經的過程，作曲界目前重要的是：有責任用心用力，想辦法在兼顧藝術性之外也讓民眾接受。進一步地說，創作者應有開闊的胸襟來面對這個社會，同時也有信心將自己的作品面對大眾。

　　儘管市交邀請屈文中作曲的動機，只是單純覺得他適合寫作此類型的樂曲，絕無看輕國內作曲家之意。批評的人如果能客觀的去觀察市交在前六屆所舉辦的藝術季中，曾經邀請許常惠寫作舞劇《桃花姑娘》，賴德和為雲門舞集寫作《紅樓夢》，鄭思森寫作民族舞劇《七夕雨》就可得到印證。市交不但提供國內作曲家上述的創作機會，更分別於一九八二年舉辦

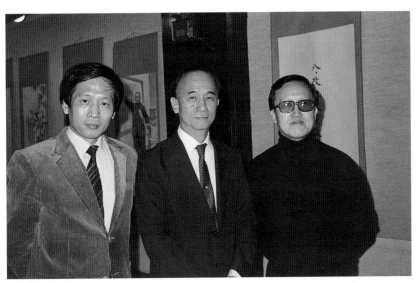

▲ 陳暾初與歌劇《西廂記》作曲家屈文中、作詞家黃瑩合影（1988 年）。

中國管弦樂作品演出國人作品，一九八四年舉辦國人新作演奏會，在推廣國人作品上可說不遺餘力；「曲盟」的抗議若以學術觀點來討論，本無不可，只是幾句無心之言在形成騎虎難下的局面後，就只好對一切反對的言論加以辯駁。《民生報》記者侯惠芳說得好：「若能因此一事件而提醒作曲界面對社會大眾，走出象牙塔，或者能因此而提醒有關單位重視音樂創作，則此一紛爭反而有其正面意義和價值。」[4]

《西廂記》的原始構想來自陳暾初。早在一九八四年的夏天，市交邀請侯啓平討論藝術季芭蕾舞劇《茶花女》佈景設計時，偶爾提到此一構想，並談起編劇問題，在學校主修編導的侯啓平大膽提出試寫《西廂記》劇本的想法。在陳暾初慨然應允下，侯啓平伏案數週撰寫出來的大綱獲得了讚賞。於是在徵得國內重量級作詞家黃瑩以及甫獲得金鼎獎的屈文中同意，經由陳團長的策劃，成立了三人工作小組。

三個人在一起討論四次之後，確定了劇本大綱，將全劇分為四幕，預定長達一百二十分鐘。侯啓平隨即開始編寫劇本細節，黃瑩則先寫前後大合唱的歌詞，兩星期後即交由屈文中作曲。三人合作無間，進度尚稱順利。嚴格說來，接最後一棒的屈文中作曲時間只有半年多。就在催趕聲中，一幕接著一幕於期限之前，完成管弦樂總譜，共有二千八百八十五小節。同時間委由蔡盛通按幕編寫成鋼琴伴奏譜，終於趕上了排練進度。

該劇主要演員分為ＡＢ兩組演出，於一九八五年十一月

三十日至十二月六日在國父紀念館，七、八兩日在台南文化中心，一連演出七場，場場滿座，可見民眾的喜愛。

《西廂記》演出後評論不斷，其中有提出不少建言的，像是在舞台上唱角的位置安排，要角不應被群眾遮擋，舞台表演者應有的風範；也有對第三幕張生伏案入夢時，突兀的芭蕾舞的批評；或是服飾、燈光的質疑；對於黃瑩寫的歌詞一方面讚賞寫得好，但同時也提出歌詞創作若能更白話些，相信會增進觀眾欣賞的樂趣的看法。[5]

在音樂方面，聲樂家成明喜歡屈文中「流暢而動聽的旋律」，他說：「聲樂家能唱這麼好聽的歌劇，實在是很過癮的事」，申學庸則十分讚賞簡文秀的文靜細緻、音色姣好[6]。而國內作曲家的批評則嚴苛許多，有認為「音樂零碎如拼湊作品，轉調手法單薄，配器法呆板。強調音樂創作必須有獨特性，並兼具國際性與專業性，所謂國際性必須注意世界共同潮流，例如調性突破、配器法新嘗試等，專業性則指作曲的專業知能」；還有作曲家直截了當的評語是：「中國大陸文革時的音樂，加上十九世紀義大利第九流的通俗歌劇，加上雜七雜八的流行歌曲。」[7]

媒體對該劇的報導則是：[8]

屈文中沒有利用一項中國樂器，但深切表現中國音樂的風味，再加上服裝、道具、身段的配合，使西廂記成為「真正」的中國歌劇，演起來和聽起來都親切自然。劇中幾乎每一幕的中間和結束都有漂亮的詠嘆調以及大合唱出現，將戲劇的情緒

註4：同註3。

註5：龍倩，〈西廂記觀後〉《樂典》第二期，1985年12月24日出刊，頁121-128。

註6：〈這是齣真正的中國歌劇〉，《民生報》，1985年11月30日，第9版。

註7：車谷〈西廂記有待各界評論〉《時報雜誌》第315期，1985年12月11日，頁66-67。

註8：同註6。

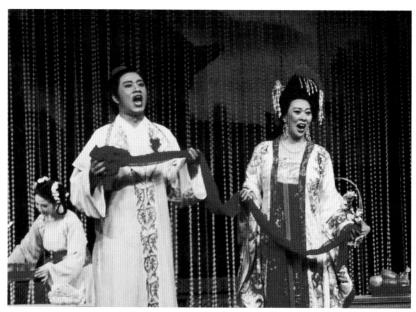

▲ 1988年，上海歌劇院在香港演出歌劇《西廂記》劇照。台灣的范宇文飾演崔鶯鶯，張生則是由大陸的顧欣飾演。

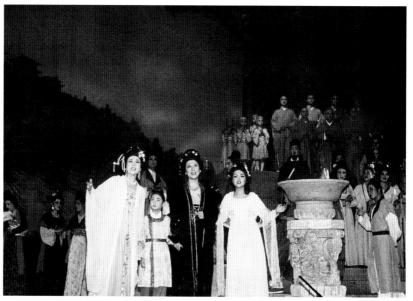

▲ 歌劇《西廂記》劇照。

帶到最高潮，觀眾的欣賞情緒也隨著劇情的進行起伏，兩個小時的歌劇無一冷場。

《西廂記》引起的評論有客觀也有主觀，但引起好惡如此懸殊，倒是少見。國內一位作曲家說得好：[9]

面對樂評，音樂家應該培養更寬大的胸襟，樂評是一種細分人、事、物的觀察結果，所作的是對音樂事務的洞察，而非人身攻擊。

既然是對事不對人，《西廂記》能引起這麼多的注意，引發媒體關注這些發人深省的問題，也算好事一樁。整件事的發展，恐怕是主辦單位所始料未及的吧！這正是黃瑩所說的「曲終人未散，西廂有餘音。」陳暾初除了感謝所有批評人的指正，同時也瞭解了作曲界發聲的苦衷。一年來的波折與辛苦，終於告一段落。陳暾初滿心歡喜的感謝創作三人小組及全體演出人員。尤其是市交陳秋盛在指揮上的靈敏反應，張澤民秘書從中斡旋解決諸多問題。還有所有付出心力的市交同仁。

屈文中雖然有不少委屈，但是辛勞總算有了代價，一九八八年六月十一日，《西廂記》又經上海歌劇院於香港沙田大會堂演奏廳演出，上海歌劇院邀請來自台北的范宇文擔任女主角與該院合作演出。作曲家屈文中更在香港演出節目單上特別加註「原策劃人陳暾初」字樣，以示尊崇陳團長當初籌劃此劇的辛勞，並邀請他前往香港觀賞。《西廂記》在上海演出後極受當地人士所喜愛與重視，九○年代更是多次演出，《西廂記》已成為該劇院的保留劇碼。

註9：溫隆信，〈論樂評〉《時報雜誌》，第316期，1985年12月18日，頁57。

音樂家庭樂無窮

【親情凝聚令人豔羨】

陳暾初、謝雪如一家六口的故事，多少年來在樂壇口耳相傳，成為人們口中令人豔羨的音樂家庭。[1] 《民生報》記者黑中亮曾報導這個受人矚目的音樂家庭：[2]

一九六三年通過教育部「資賦優異天才兒童甄試」出國的陳綠綺，不但是台灣前輩音樂家陳暾初的長女，也是文化大學藝術研究所所長陳藍谷的大姐，「綠」、「藍」、「紅」、「白」四色，更代表著其父陳暾初傳承音樂家庭的驕傲，四個小孩包括老三陳紅綺，以及同樣是以「天才兒童」於一九七三年出國的老四陳白綺，都是畢業於美國著名音樂學府。

早年福建音專畢業的陳暾初，談到當年往事他表示，昔日司馬相如擁有一把著名的古琴「綠綺」，因而將它做為大女兒的名字，接下來由於老家附近有一個叫「藍谷」的地方，因而以之為兒子命名，用來紀念家鄉，也因此決定全部以顏色來為四個子女分別命名。

陳暾初專攻小提琴和指揮，對中國音樂也十分喜好，所以曾先後接長台北市立交響樂團及台北市立國樂團的團長，與專長鋼琴的夫人結褵數十載以來，是樂壇有名的夫唱婦隨，更

令人稱羨的是培育出鋼琴陳綠綺、小提琴陳藍谷，以及專長大提琴的陳紅綺與陳白綺四位子女。

▲ 綠藍紅白四個兒女攝於國立藝術館台階前（1959年）。

陳暾初指出，稱五○、六○年代特許出國學音樂的孩子為「天才兒童」，其實太過沈重了，最多只稱得上是「資賦優異」，特別是在當時的環境中，「望子成龍、望女成鳳」的父母，為了讓學音樂的孩子不因國內的教育制度，而放棄中止在學習音樂的道路上，基於學音樂是愈早出國愈好的觀念，只得積極爭取通過教育部的甄試，出國接受更完整的音樂教育。

陳暾初說，不同現時資源充裕的學習環境，當年的音樂天才兒童出國風氣是環境使然的，也是當時資賦優異音樂學子打開音樂視野的唯一道路，即使是今日檢討當年的出國政策，他仍認為是非常時期的非常做法，也慶幸當年這段時間的打開大門，才讓國內的音樂天才兒童能夠及時銜接上對藝術無止境的追求。

唯一的兒子陳藍谷於文化大學音樂系第七屆畢業後，便赴耶魯大學攻讀，後轉至紐約曼尼斯音樂學院繼續深造，獲美國

註1：本篇子女介紹文字彙整於《音樂伴我六十年：八十回憶錄》，摘錄部分則另註出處。

註2：摘自《民生報》2003年6月17日A12版／「文化風信」，黑文有關陳白綺部分。修正為「陳白綺獲得耶魯大學大提琴碩士學位，現任琵琶第音樂院預科大提琴組主任。」

哥倫比亞大學音樂教育博士學位，現任中國文化大學藝術學院院長兼藝術研究所所長，三妹陳紅綺則是在美國曼尼斯音樂學院取得大提琴學位，一家兩代都成就了對音樂的熱愛。

陳藍谷表示，早年以鋼琴天才兒童出國的大姐陳綠綺，畢業於美國麻州的新英格蘭音樂學院和密爾斯學院碩士，之後任教於美國巴爾的摩琵琶第音樂院，目前隨夫婿定居於聖路易市，而小妹陳白綺則在耶魯大學攻讀大提琴學位，曾任琵琶第音樂院大提琴組主任，目前轉任教該校的預備班，繼續進行音樂資優生的授課工作。

基於音樂是滿足藝術心靈的工作，陳暾初夫婦當年同為公職，培育四子女學音樂的經濟壓力十分沈重，尤其是當陳綠綺、陳白綺都通過「天才兒童」甄試，展開赴美學習的負擔極大，所幸當年身體不好的陳藍谷與陳紅綺兄妹二人留在國內，但也未放棄對音樂的追求。

陳藍谷說，只是多年以後，陳家兩代六位音樂家最大的遺憾，便是無法全員到齊舉辦一場家庭室內音樂會，而親身體認學音樂的過程實在太辛苦了，姐弟妹四人也未要求第三代子女克紹箕裘，畢竟隨著時代的快速進步，能夠學習的知識領域更豐富了，因此一切尊重兒女的性向志趣。

從陳暾初夫婦兩人眼中看來，他們就跟平常家庭沒兩樣。孩子們也和台灣所有孩子求學的過程一樣，日以繼夜的讀書、補習。課業的繁重、升學的壓力，迫使孩子們必須參與在競爭行列中而不能怠惰。唯一不一樣的是，他們會在孩子們緊湊的

課程中擠出一點時間，讓孩子們學習鋼琴、小提琴、大提琴。夫妻兩人除了對老大綠綺學琴曾寄予厚望外，並無意讓其他三個孩子走向音樂這條艱辛的道路，但意想不到的是，最後四個孩子竟全都選擇了音樂這條路。二老如今回想起來，心中不免竊喜，想當年分秒必爭的搶時間練琴，並沒有虛擲光陰，這是夫妻兩人一生中最感到欣慰的事情。

對孩子的教育，兩人扮演的角色卻又不同，比較類似慈父嚴母。督導孩子們功課多是母親在管，每日上下學接送的工作反而都是父親在做。不過兩人自豪的是，無論對孩子要求多嚴格，卻從未打罵過孩子。

陳家住在西本願寺內的省交宿舍，就在中華路長沙街交叉

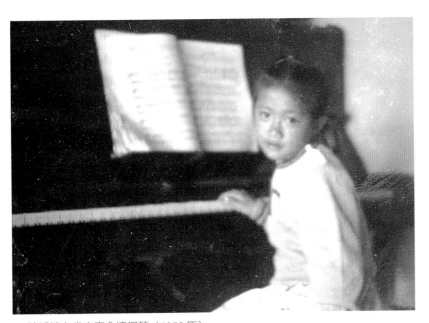

▲ 陳綠綺在省交宿舍練鋼琴（1953年）。

口。從一九四六年來台，一住就是十七年。這是一棟日式二十多坪大的木造房子。三面有窗，也有幾株大榕樹，視野很好。唯一困擾的是有一條縱貫線的鐵路經過，一家人常常在睡夢中被火車吵醒，日久之後則習以為常，四個小孩就在這種環境下成長。

陳綠綺

一九四六年年初，出生於浙江省蕭山市的祇園寺。來台時僅有七個月大。先入女師附設幼稚園而入女師附小。來台不久，陳家在羅斯福路與南海路口的一家木材行看中了一台舊鋼琴，是上海謀得利牌子，要價兩百美元，這在當時是筆很大的數字，陳曦初向朋友七湊八湊之後買了下來。

於是陳綠綺由母親謝雪如啓蒙學習鋼琴，之後再經林秋錦介紹，拜鋼琴家張彩湘為老師學琴，前後達六年之久。

小學六年級時，與弟弟陳藍谷同時轉學到西門國小，初中聯考陳綠綺以高分考入北一女中初中部就讀。在學三年期間，雖然課業繁重，練琴卻未曾間斷，在音樂會上也得到很多的好

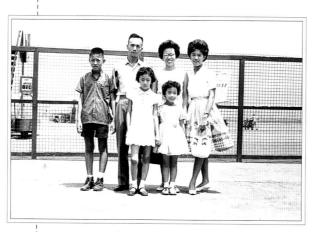

▲ 1963年陳綠綺赴美，全家攝於松山機場。

評。就在讀書、補習伴隨著練琴緊張的氣氛中，完成了在北一女中的學業。

一九六二年秋季，綠綺同時考上了北一女中的高中部及國立藝專的鋼琴組，費了一番掙扎才決定捨北一女而就讀藝專，主修鋼琴，師事藤田梓。

一九六三年三月八日，陳綠綺參加台北國際婦女會所舉辦的鋼琴比賽，獲得首獎。隨即以該次比賽的錄音帶申請到美國波士頓新英格蘭音樂學院的獎學金，同時通過教育部舉辦的兒童資賦優異甄試，同年的九月十九日啓程赴美進修，時僅十七歲。當年陳家的經濟情況並不好，但也勉力爲之，陳暾初說：[3]

推介陳綠綺小姐

陳綠綺小姐出自音樂世家，惟齡限名師張彩湘教授習琴，奠定良好基礎。比入藝專畢業，復隨名家藤田梓教授學習。以其敏慧實與力學，造事日精。兩度獲國內音樂比賽鋼琴首獎，乃脫穎而出漸露光芒。五十二年獲美國波士頓新英格蘭音樂學院全部獎學金，去美深造。歷經鋼琴大師之砥磨，益見其成就之不凡。三年後即獲該院頒予演奏藝術畢業文憑與學位，並獲選入國際聞名之檀歌林音樂中心研究，智能愈豐。在美經常舉行演奏，至獲彼邦人士之讚賞。今因其返國省親之便，本團特爲主辦演出，並廣爲鄭重推介。

▲ 1969 年 8 月 3 日，陳綠綺歸國後於實踐堂舉行鋼琴獨奏會。

> 及今想來仍覺心酸。波士頓與台北之間是一段很遙遠路程，對一個才十七歲的女孩子是一長串無助的日子。當年我才四十來歲，也許太天真了些，才會作出那個決定，而讓女兒受苦，回想起來真是覺得歉疚萬分。

畢業後綠綺到加州奧克蘭的密爾斯學院修得碩士學位，

註 3：《音樂伴我六十年：八十回憶錄》，頁92。

▲ 陳綠綺全家福。左起殷建忠、殷起彭、陳綠綺、殷秉忠。

▲ 陳綠綺鋼琴、陳白綺大提琴家中合奏。

再到加州大學聖地牙哥分校修讀理論作曲博士學分。所以她這一去六年，於一九六九年才首次回家。並在一九六九年的八月三日在實踐堂舉行獨奏音樂會，甚得好評。獨奏會之後不久，曾應聘在東吳大學音樂系任教過一段時間。

陳綠綺婚後隨夫婿殷起彭遷居馬利蘭州巴爾的摩市，殷起彭是心臟科的醫師並執教於約翰霍普金斯大學醫學院，陳綠綺則就近於琵琶第音樂學院任教。

一九九七年隨夫婿轉任密蘇里州華盛頓大學生物及醫藥工程研究所所長、醫學工程系主任及講座教授移居聖路易市。兩個兒子都已長大成人，長子殷秉忠大學畢業後從事電腦工程的工作，次子殷建忠也已大學畢業就業，孩子們對音樂也都有相當造詣。由於綠綺現在已沒有家累，姊妹雖然各奔東西，只要有機會相聚總不忘舉行個小型音樂會。

陳藍谷

一九五〇年出生於台北市，就讀女師附小幼稚園及女師附小，三年級時隨姊姊綠綺轉學西門國小就讀。小提琴是由父親啟蒙，同時受到鄧昌國以及王沛綸的指導。

十一歲小學四年級時，在藝術館陳暾初的學生演奏會上，擔任獨奏部分，由陳暾初的學生組成的弦樂團伴奏。後又請小提琴家司徒興城教導他。直到小學六年級時，得了風濕性心臟病，在中心診所就醫一段時間，小提琴的練習才停頓了下來。

陳藍谷一九六五年由大安初中畢業後，順利考上了成功高中，在課業繁重的壓力下，小提琴練習也只好停停歇歇，以不荒廢爲原則。意想不到的是在高三那年，衝著文化大學新聘請了一位來自德國的名小提琴家柯尼希教授，陳藍谷改變了主意，由理組改考文組，在大學聯考報名單上僅塡寫了一個志願——文化大學音樂系，這個抉擇正是陳藍谷踏上音樂之路的轉捩點。

　　因爲陳藍谷是以唯一志願考取文化大學，校方爲此還頒發了獎學金給他。在學期間他曾參與中華管弦樂團、台北市立交響樂團、台視交響樂團、華岡交響樂團，擔任第一小提琴，並多次擔綱演出，像是在鄧昌國指揮的市交第三十四次定期音樂會中，演奏西貝流士的《D小調小提琴協奏曲》，第三十七次定期音樂會中，演奏布魯赫《G小調小提琴協奏曲》以及參與多場室內樂演奏會。

　　大學四年，陳藍谷受到柯尼希教授盡心的教導，琴藝精進。在畢業後服完兩年兵役，即於一九七五年夏末赴美進入

▲ 陳藍谷、王慧慈夫婦攝於美國哥倫比亞大學畢業典禮後（1953年）。

耶魯大學隨勃德‧
埃利（Brode Erie）
習小提琴。

一九七六年夏
天回台再度與台北
市交合作，由陳暾
初指揮，演奏貝多
芬《D大調小提琴
協奏曲》。父子同
台演出成為當時樂
壇矚目焦點。

一九七七年耶
魯大學演奏碩士班
畢業後，轉赴紐約
繼續拜名師馬可夫
（Albert Markov）、
戈里米爾（Felix
Galimir）習琴。

一九八○年進
入美國哥倫比亞大
學教育學院，獲得
音樂碩士。

一九八三年獲

▲ 1976年，陳藍谷攝於耶魯大學。

▲ 陳暾初伉儷與陳藍谷攝於哥倫比亞大學畢業典禮，
懷中嬰兒為六個月大的長孫陳少逸。

▲ 陳藍谷攝於兩廳院副主任辦公室。

得音樂教育博士學位。陳曦初和謝雪如兩人為此曾專程赴紐約參加畢業典禮，與陳藍谷全家分享這個榮耀的時刻。

一九八五年，陳藍谷應輔仁大學校長羅光之邀聘，出任輔仁大學音樂系系主任，並兼國家實驗交響樂團副團長。兩年之後應教育部聘請，出任兩廳院副主任。此時的陳藍谷已有兩個兒子，老大少逸，老二少遊，一九八七年舉家遷美定居。

一九九三年二月間陳曦初住院開刀，陳藍谷辭掉在美國的教職，舉家返台以便就近照顧。隨後應文化大學之邀，擔任文化大學藝術學院院長兼音樂研究所所長。

陳藍谷自上任以來，做了不少工作。除了促成文化大學音樂系和美國紐約哥倫比亞大學合作教學之外，最近又與北京中央音樂學院合作，在台灣推廣唯一由兩岸音樂學術單位合辦

▲ 2000 年陳曦初伉儷攝於文大藝術研究所前。

▲ 陳藍谷全家福,左起陳少逸、陳少遊、陳藍谷、王慧慈。

的音樂分級考試制度。公餘之際,陳藍谷仍忙於著作及推廣日本鈴木鎮一教授研發的「才能教育的教學法」,並獲授權在台訓練師資。已出版的著作有《小提琴之系統理論》、《和孩子共圓音樂夢》、《讓音樂進入你家》、《一分鐘音樂常識》以及審訂鈴木鎮一的譯作《愛的生活》與《愛的才能教育》。

陳藍谷以他的學生為主,組成了一個弦樂團,固定每週六晚上練習並常有演出,二〇〇一年四月利用春假期間,率團到北京和中央音樂學院做一場友誼演奏,頗獲好評。二〇〇二年又率隊前往維也納參加國際弦樂組比賽,贏得第二名。

陳藍谷的妻子王慧慈亦為小提琴教師,曾就讀於紐約曼哈頓音樂學院,主修小提琴。她付出很多的心力在陳藍谷的樂團上,不但親自參與樂團訓練,並兼司中提琴演奏。她對於鈴木

教學法亦有深入的研究，成就卓然。

陳家第三代陳少逸現年二十一歲，從小由父親陳藍谷親自教授小提琴，也曾在淡江中學讀了一年的音樂班，他的琴音醇甜甘美，術課考試屢爲全校之冠。高中畢業時，以資賦優異甄試保送辦法順利申請進入國立台灣大學外文系就讀。

陳少遊十九歲，現於澳洲國立雪梨大學法律系先修班就讀。他在孩童時曾學習鋼琴，現改習大提琴。

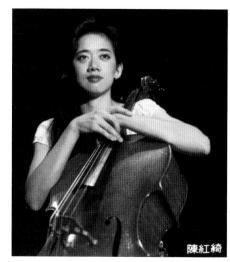

陳紅綺

▲ 1979年，陳紅綺參加市交室內樂演出。

陳紅綺

一九五四年十一月初出生，陳家住在中華路長沙街口，所以她和妹妹陳白綺都讀離家最近的私立靜心幼稚園及小學。

一九六六年陳紅綺由靜心小學畢業，考上第一志願台北市立女中，曾隨住在市女中隔鄰的李石樵老師學畫。素描一畫三年，奠定了紮實的基礎，對她日後從事的設計工作最具實質的幫助。

三年的初中生涯在極端緊張競爭的日子中度過，陳紅綺本來有意讀完高中後報考美術系。夫妻倆考慮到她的體力，恐難

負荷三年高中的課業折磨，建議她不妨試試報考藝專音樂科。陳紅綺和妹妹陳白綺在小學期間也曾拜師學鋼琴，之後也學過大提琴，所以她最後以大提琴主科考上了藝專。從小受到的課業壓力得以稍稍解除，人也變得開朗活潑多了。

藝專一年級暑假（1970年），醫生建議盡速爲陳紅綺做心臟手術，年紀愈小，恢復的情形會愈好。三十年前，手術成功率也並不是百分之百。作父母的終於要面對事實，作了動手術的痛苦決定。手術後在加護病房三天，夫妻倆天天坐在加護病房隔鄰的走道上陪著受苦的女兒，心中充滿了萬分歉意。

奇蹟似地經過追蹤檢查，陳紅綺是完全康復了。夫妻倆終於放下了十多年來的牽掛。

陳紅綺和陳白綺同時受教於大提琴家

The Cantabile Trio

▲ 陳紅綺在紐約組成的 The Cantabile Trio 三重奏。

張寬容教授，姊妹倆學同樣的樂器，很多練習曲及樂曲是同樣的。一九七一年陳白綺十五歲赴美求學，有愛心的張老師選擇樂曲給陳紅綺時，總是儘量避免陳白綺所曾經練習過的，以免觸及夫妻二人思念之情，張老師還戲稱為「禁曲」。

一九七三年陳紅綺藝專畢業。順利通過「托福」考試，赴美就讀於馬利蘭州的琵琶第音樂學院。 一九七五年夏天轉到紐約市，就讀曼尼斯音樂學院。畢業之後她又繼續找回她的所愛，到紐約著名的流行學院，再修有關設計製圖畢業。一九七九年夏天曾應台北市音樂舞蹈季之邀，回國參加室內樂的演出。

陳紅綺興趣廣泛，在紐約參與許多有關心靈的探討研究、寫作、即興演奏等，她都盡可能的進修。在紐約與多位同好組織了一個三重奏室內樂團，偶爾也會有四重奏、五重奏邀演出，甚獲好評。

一九九九年，陳紅綺隨夫婿遷居舊金山，陳暾初為女婿取了個中文名字歐凱詩，是電腦程式設計工程師。來到舊金山，陳紅綺迫不及待的到史丹福大學選修了寫作課，也常將作品寄回台北，讓大家分享她的喜悅。

陳白綺

一九五六年九月出生，和紅綺相

▲ 陳白綺與市交 43 定期協奏演奏會。

差兩歲，同樣讀靜心幼稚園。每次陳暾初準時去接她們時，陳紅綺已乖乖站在校門口的欄杆內等父親，而陳白綺則必須父親到園內去尋覓她的蹤跡，每天她必把每一種遊戲玩遍了才肯回家。

一九六八年小學畢業，考入私立光仁初中的音樂班。因學校

▲ 陳白綺與女兒張玥合影於舊金山音樂院。

位於板橋，路途遙遠無法通學，只好寄宿。學校校規很嚴，不許吃零食。音樂班班主任隆超及多位老師都是陳暾初與謝雪如夫妻倆多年的好友，常把陳白綺叫到辦公室，給她巧克力解饞。

一九七一年初中畢業，即申請舊金山音樂學院的獎學金，那年她才十五歲，和陳綠綺一樣以兒童資賦優異的出國辦法申請出國。幸好這時候姊姊陳綠綺在加州大學聖地牙哥分校

修博士學分，雖然兩地距離頗遠，還是想辦法盡心的照顧這個么妹。陳白綺非常幸運，在學校得到美國大提琴權威瑪格麗特·羅維教授的疼愛和教導，這位有愛心的長者看到陳白綺手指不夠長，不適用一般正規尺寸的琴，還特意送了一把尺寸較小的古代名琴給她。陳白綺從羅維教授身上獲益良多，學習到許多獨到的教學方法。

一九七五年修完舊金山音樂學院學士的課程之後，陳白綺順利申請到耶魯大學研究所獎學金，同年級的同學都比她年長個四、五歲。恰巧哥哥陳藍谷這時也在耶魯唸書。陳暾初夫婦曾到這所美國名校做了幾次流覽，夫婦倆很慶幸陳家的兩個孩子有機會在耶魯這個歷史悠久、充滿了人文氣息的一流學府就讀。

一九七六年陳白綺修得碩士學位後，曾回台一段時間，任職於市立交響樂團。女兒就在此時出生於台北，時值中秋夜，所以取名張玥。出生後第五天從醫院回家時，陳暾初一時興起，把張玥放在自己的小提琴旁合拍了一張相片，這時的張玥比陳暾初的小提琴還小，所以大家很高興的喊她「小小、小小」，直到現在，全家還是習慣叫她小小。離台回美國時，小小才兩歲，如今張玥已然亭亭玉立，就讀於美國華盛頓附近的大學。

陳白綺的夫婿張勘擅於寫作，任職於出版界。陳白綺現任職於美國琵琶第音樂學院，擔任預科部大提琴組的組長，校務十分煩雜，演奏之外又兼高茲大學的教職。

靈感的律動

▲ 陳藍谷、陳白綺兄妹與吉麗莎所組成的三重奏 The Goucher Trio。

　　一九六三年至一九七三年，前後十年，陳暾初的四個兒女都在這段時間相繼到美國求學，之後又都在美國擔任教職，全家相聚在一起的機會不多，家裡也只有三張全家福分別攝於一九五八年、一九六三年及一九八八年。於是他們有個心願，要在父親八十歲生日時，給他一個「驚喜」做為生

▲ 陳家三代在陳曉初八十壽誕時舉行家庭音樂會。

日禮物——演奏貝多芬的《C大調三重協奏曲》（Concerto in C Major for Piano, Violin & Cello）。鋼琴：陳綠綺，小提琴：陳藍谷，大提琴：陳紅綺、陳白綺。

　　如今，八十歲生日已過，孩子們的心願無法達成，而由兒孫演奏會取代。在病中的陳曉初眼見兒女成家立業，各有成就，雖然有些遺憾，但已然心滿意足。

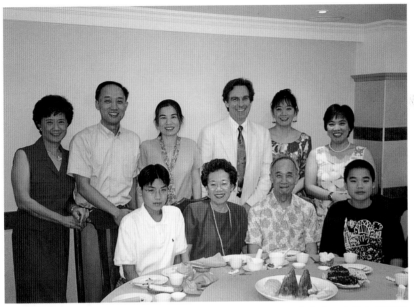

▲ 2000年三代同堂。前排左起陳少逸、謝雪如、陳暾初、陳少遊，後排左起陳綠綺、陳藍谷、王慧慈、歐凱詩、陳紅綺、陳白綺。

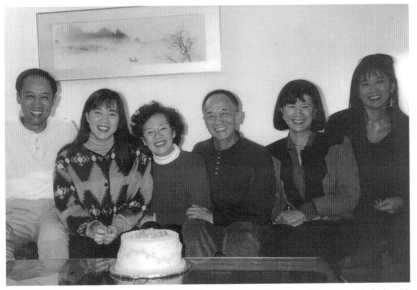

▲ 1988年於美國闔家團聚，左起陳藍谷、陳白綺、謝雪如、陳暾初、陳綠綺、陳紅綺。

【金剛經中看山還是山】

在手術後三天醒過來，見到陳藍谷，已經不能說話的陳暾初，用那隻顫抖的左手，所寫下的第一句話：「媽媽連過馬路都不會，我不放心。」時間是一九九三年二月七日，三總病房。夫妻倆人的深厚感情，就印證在這後四個字當中。

在市交同仁眼裡，前任陳團長不但是位戮力從公的人，對家庭更是一肩挑起，將一家大小照顧得無微不至，對於妻子謝雪如更是極盡呵護之能。如今大樹倒下來，怎能不為妻子想想要怎麼辦？

一九九三年元月，剛從美國回來不久，陳暾初右臀部突感痲痺。往後的幾天，右腿的痲痺逐漸往上下蔓延，連右上臂也開始痲痺了起來，他覺得相當嚴重。再到診所就診，只因舊曆年關將至，就這樣拖延造成病情更為嚴重。

到了大年初四那一天，手腳行動已經不能控制，急電好友前國防

▲ 1993年2月7日陳暾初手術後顫抖的手寫下：「媽媽連過馬路都不會　我不放心」。

醫學院院長蔡作雍，他即安排陳暾初速往三軍總醫院住院檢查，並為陳暾初做核磁共振，及腦部斷層檢查。結果發現陳暾初左顱內表皮下有血塊，急需手術。翌日開刀將血塊取出化驗，還好報告結果是良性。

那是一九九三年二月二日清早的事。陳暾初當時還想，自己身體一向健康硬朗，也沒有甚麼疾病，開刀之後可以完全痊癒，所以心中處之泰然，也不知道事後會留下嚴重的後遺症。推進手術病房時，看著明亮的燈光，陳暾初一點也不害怕，殊不知當時醫院正發了「病危通知單」給謝雪如。陳綠綺也已上了飛機，正從美國趕回台北。

手術後的陳暾初不但右手右腳不會動，連說話也不能發聲，身心遭受的痛苦與煎熬一時無法形容。有需要時，只能用左手寫下幾個簡單的大字或是畫個簡單的圖形。三個女兒得知消息後，也從美國輪流回來看護父親，陳暾初就這樣在醫院住了五十七天。

謝雪如從剛開始的嚎啕大哭、手足無措，到十一年後的今天開朗健談、做事條理分明，早已一肩挑起了擔子，她每天不

心靈的音符

當年陳父世哲為了大愛而捐軀，岳父謝投八，一代大師寧捨盡作轉而作育英才，兩人心中有的正是實相般若道體，前者形體佈施，後者忍辱生慧，皆是達到無我相、無人相、無眾生相、無壽者相的印證實例。

——朱家炯

分晝夜、裡裡外外奔走，盡心盡力的維護這一棵大樹，只想讓陳噯初顫抖的筆漸趨穩定，更希望藉由定時的按摩刺激，能使丈夫的肌肉皮膚保持最好的功能，也顧不得長時間下來，自己手指關節因用力過度，日見腫大所帶來的痛楚。這些都是嬌小的謝雪如以前從未想像過的事。

　　陳噯初也從剛開始的無法置信到接受事實，從無助到堅強。每天展開新的功課——抄寫金剛經。剛開始時，左手得先熱身半小時到一小時，然後逐字逐行開始抄寫一頁經文，往往要花上半天的時間才能寫完。這對於從未生過大病，又是習慣

文殊師利有大方便請問如來開示三根及
於世末初入門者修行正路從汝所聞當為
汝說時諸大眾默然而听佛告文殊師利菩
薩有陀羅尼名金剛心能众生一見一聞便得
道果善男子云何名金剛心此心人人本有箇
箇不無是諸众生自知自覺本等之心何以故
一切善惡皆出自心自心修善令身安樂自身
造惡令身受苦心是主心身是心用所以者何
佛由心成道由心學德由心積功由心修福由
作禍禍由心為心能作天堂心能作地獄心能

▲ 毅力與恆心。左手練習七年後寫下的金剛經字跡。

一肩挑起天下事的陳暾初來說，這樣的轉變實在是太大了。從起初歪斜顫抖的不成字形，到今天穩健的筆跡，看似簡單的一頁手稿，不知耗費了他多少心力才寫了出來，而他心裡的煎熬又有誰能知曉？

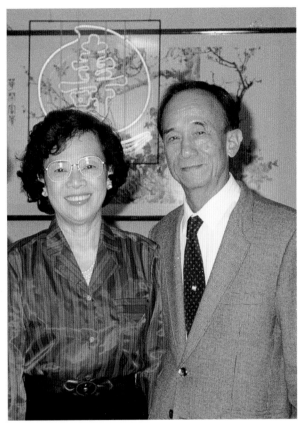

▲ 相知相惜一甲子。

　　陳暾初行動不便至今已十一年了，他的右手腳僵硬，活動機能衰退，以前能做的事情，現在幾乎不可能靠自己完成，必須依賴謝雪如隨時扶持才能走動。但是陳暾初仍堅持每天抄寫金剛經，用左手練習，差不多有七年時間，沒有間斷，字跡也慢慢練得和使用右手書寫時一樣，還給四個兒女各抄了一份，彼此相互勉勵。

　　二○○一年的八月及二○○二年的二月，陳暾初各有一次

從椅子上滑倒導致脊椎受傷。一年之後才慢慢恢復，體力則更加退步。所幸耳聰目明，頭腦清晰，實為不幸中之大幸。但這些年來心理上所受的重創，遠勝生理上的痛苦，每每午夜夢迴不知如何自處。幸虧謝雪如不辭辛勞，無微不至的照顧，舉凡推拿、按摩、氣功及刀療法，也一直不斷的進行；並煎熬中藥，以通經活血，調理養生。這些中醫、中藥或許沒有那麼顯著的功效，但十一年來如一日，謝雪如的呵護從未間斷過。妻子心靈上的支持，才是陳暾初至今還能保持健康的原因。

　　結束訪談後的陳暾初，回頭注視著一旁的愛妻，像似訴說著對她無限的愛意以及謝意。似有所感的謝雪如，即興的寫下了這首短詩：

　〈無題〉

　　回首來時路

　　一步一艱苦

　　柳暗花又明

　　乍現碧雲天

　　回顧陳暾初一生的經歷，從樸實的湘湖師範教學生涯到成為省交的忠誠幹部，再由市交的副手更上一層樓成為團長，復因接連舉辦藝術季的成功，儼然已是表演藝術界的龍頭。無論對人對事，他的心中只有「盡心盡力」這四個字，因此才能成就輝煌燦爛的音樂事業。而今功成身退，有如旅人登山攻頂興盡而返一般。回首望去，看山仍是山，身邊相伴的人不依舊是一甲子前，福建音專燕溪旁的那位姑娘麼！

創作的軌跡

掌舵十二年
樂壇紀實

陳暾初年表

年代	大事紀
1920年	◎ 11月20日（農曆10月10日）出生於福建省廈門市鼓浪嶼，父陳世哲、母張素真；父為革命同盟會工作，客居此地。
1925年（5歲）	◎ 返原籍地南安縣小霞美鄉（今改稱霞西村）。 ◎ 私塾啟蒙。
1926年（6歲）	◎ 父奉孫中山之命，於家鄉發動群眾十萬餘人，武裝抗鴉片捐，為此遭軍閥所妒恨，於農曆四月初六殉難，時年僅三十六歲。 ◎ 舅父張友雲廈門大學肄業，因父殤輟學返家協助母親，並完成父親遺願於家鄉創建霞溪小學。
1927年（7歲）	◎ 北伐軍入閩，追奉父親為烈士。 ◎ 入霞溪小學就讀。
1931年（11歲）	◎ 民眾感懷父親為民殉難，集資立紀念碑於南安縣城，碑名「陳世哲先生殉難紀念碑」。 ◎ 隨姊姊葆初赴泉州晉江小學就讀。
1934年（14歲）	◎ 入泉州初級中學。
1937年（17歲）	◎ 7月7日蘆溝橋事變對日抗戰開始。 ◎ 泉州晦鳴初中畢業。 ◎ 入私立集美高中。
1938年（18歲）	◎ 參加福建省高中學生暑期集中軍訓，集訓地點在福建沙縣，為期三個月，結業後奉派訓練民眾抗日工作。 ◎ 因戰亂轉學元培高中。
1940年（20歲）	◎ 秋天考入福建省臨時省會永安縣上吉山福建省立音專本科第一屆就讀，主修小提琴，師事保加利亞籍小提琴名家尼哥羅夫教授，室內樂及鋼琴師事德籍曼爵克夫婦，並隨蕭而化、繆天瑞、陸華柏等教授修習理論課程。
1942年（22歲）	◎ 福建省立音樂專科學校，是年更名為國立福建音樂專科學校。創校校長蔡繼琨辭職由盧前接任校長，其後繼任者分別為蕭而化、梁龍光、唐學詠。
1945年（25歲）	◎ 對日抗戰勝利。 ◎ 6月自國立福建音樂專科學校畢業。 ◎ 8月赴浙江省松陽縣古市，浙江省立湘湖師範學校音樂科任教一年。
1946年（26歲）	◎ 應蔡繼琨團長之邀，由杭州經上海至台灣省台北市中華路一百七十四號，台灣省交響樂團專任團員，司第一小提琴。

年代	大事紀
1948年（28歲）	◎ 應邀至台灣廣播電台（中國廣播公司前身），每週一次現場直播小提琴獨奏節目，由陳清銀任鋼琴伴奏。 ◎ 國府遷台，徵用省交大部分房舍，暫借蓬萊國小禮堂作為省交練習場地，之後在中華路原址空地上建一木造練習廳。 ◎ 蔡繼琨團長離職，由王錫奇接任團長兼指揮。
1951年（31歲）	◎ 調升省交演奏部主任，時間長達十八年。 ◎ 協助王錫奇團長建立樂團規章制度及規劃樂團各項演出活動。 ◎ 推薦福建音專校友顏廷階來省交擔任研究部主任。
1952年（32歲）	◎ 與研究部主任顏廷階共同策劃台灣省交響樂團首次巡迴演奏會。 ◎ 與台北美國新聞處文化組合作聯合舉辦音樂欣賞會，每月定期於台北、新竹、台中舉行，由研究部主任顏廷階主持。
1956年（36歲）	◎ 開始以「樂人」為筆名在《聯合報》、《民族晚報》開闢專欄〈樂府春秋〉、〈樂話〉撰寫有關音樂報導及評論前後十餘年。
1957年（37歲）	◎ 擔任中華民國音樂學會理事常務理事。
1965年（45歲）	◎ 兼任國立藝術專科學校小提琴副教授。
1966年（46歲）	◎ 兼任文化學院小提琴副教授。
1967年（47歲）	◎ 為鄧昌國在台視交響樂團編寫《你喜愛的歌》節目樂隊伴奏譜。
1968年（48歲）	◎ 協助鄧昌國辦理籌備成立台北市立交響樂團事宜。
1969年（49歲）	◎ 離開服務長達二十三年的台灣省交響樂團。 ◎ 5月10日台北市立交響樂團成立，應鄧昌國團長邀請出任副團長兼指揮，同時邀請豎笛名家薛耀武教授、大提琴名家張寬容教授分別擔任演奏組及研究組主任。
1973年（53歲）	◎ 鄧昌國團長離職他就。 ◎ 接任台北市立交響樂團團長兼指揮。 ◎ 借用福星國小旁開封街二段五號房屋一棟委由總務組主任張忠負責整建作為團址，內有練習廳一及大小辦公室數間。 ◎ 積極向台北市政府以及中央機關如人事行政局、教育部甚至行政院當局爭取擴充樂團編制。 ◎ 兼任台北市教師合唱團團長，李芳育教授兼副團長及指揮。 ◎ 指揮北市交第三十八次定期音樂會與旅美小提琴家簡名彥合作演奏《布拉姆斯D大調小提琴協奏曲》。 ◎ 指揮北市交第三十九次定期音樂會，與鋼琴家王青雲合作演出葛利格《A小調鋼琴協奏曲》，隨後全省巡迴演出。

年代	大事紀
1974 年（54 歲）	◎ 奉台北市政府指示創辦台北市首屆資賦優異兒童音樂班由北市交與福星國小合作，相關業務由研究推廣主任張忠負責辦理。 ◎ 邀請美籍教授包克多客席指揮北市交第四十三次定期音樂會，並與大提琴家陳白綺合作演出聖賞《A 大調大提琴協奏曲》。
1975 年（55 歲）	◎ 應韓國釜山市交響樂團之邀請客席指揮德弗乍克《新世界交響曲》頗獲好評。 ◎ 指揮北市交第五十一次定期音樂會，與鋼琴家徐雅頌合作演出聖賞《C 小調第二號鋼琴協奏曲》。
1976 年（56 歲）	◎ 開始規劃興建北市交新團址於八德路三段二十五號。 ◎ 指揮北市交第五十六次定期音樂會，與小提琴家陳藍谷合作演出貝多芬《D 大調小提琴協奏曲》，父子同台演出成為樂壇矚目焦點。 ◎ 邀請留德音樂家徐頌仁為本團客席指揮，一年後轉任副團長兼指揮。
1977 年（57 歲）	◎ 教育部邀請美籍音樂家布萊勞夫斯基客席指揮本團與大提琴家馬友友、小提琴家張萬鈞合作演奏布拉姆斯作品一○二號《A 小調大小提琴二重奏協奏曲》。
1978 年（58 歲）	◎ 台北市立交響樂團奉准擴編，員額由四十人增加至一百一十人。 ◎ 聘請張澤民為北市交秘書綜辦文牘團務。 ◎ 新團址大樓——八德路三段二十五號動工興建。 ◎ 擔任台北市教師合唱團領隊，赴美東西岸各大城市為期三週巡迴演出，並由副團長李芳育指揮。 ◎ 母親病逝於故里，享年八十七歲。時兩岸隔絕未能奔喪，特於台北縣圓通寺供奉牌位誦經助念。
1979 年（59 歲）	◎ 奉前市長李登輝指示策劃辦理台北市年度音樂季，6 月籌備工作完成，並於市政府召開簡報會議。 ◎ 台北市首屆音樂季於 8 月 23 日由李前市長登輝致詞鳴鑼開幕，室內外演出場地同時舉行至 9 月 16 日止，合計演出二十六場次。 ◎ 5 月奉台北市政府之命籌備成立台北市立國樂團，暫借福星國小教室為辦公室，禮堂為練習場地；聘請琵琶家王正平為指揮兼演奏組主任，李時銘博士為研究推廣組主任。 ◎ 9 月 1 日台北市立國樂團成立，奉派兼首任團長。 ◎ 北市交年度經費增加，大量添置樂器樂譜，建立管理制度由演奏組主任楊耀章負責辦理。 ◎ 聘請留德指揮家陳秋盛為常任指揮。
1980 年（60 歲）	◎ 有鑑於首屆音樂季造成空前轟動，參酌市民反應意見加入舞蹈項目更名為台北市音樂舞蹈季，為台北市增添濃厚文化氣息。 ◎ 音樂舞蹈季從 8 月 1 日至 9 月 8 日共演出四十六場次。 ◎ 2 月 1 日台北市立國樂團在國父紀念館首演獲得極高的評價。

年代	大事紀
1981年（61歲）	◎ 再次將音樂舞蹈季加入戲劇部分擴大成台北市藝術季，欣逢開國七十週年，所有室內外表演藝術節目增加為七十場以示慶祝，其中歌劇《浮士德》歌詞由李前市長親自翻譯成中文，並發行中文譯本。 ◎ 3月赴美考察紐約、芝加哥、華盛頓、巴爾的摩、洛杉磯五大城文化中心及交響樂團，以紐約為訪問重點，作為改進本團辦理藝術季之參考，並聘請音樂家來台參加台北市藝術季演出。
1982年（62歲）	◎ 台北市第四屆藝術季自8月21日起至9月26日共演出五十二場次。 ◎ 李登輝市長調任台灣省政府主席，台北市長由楊金欉接任，對藝術季支持不遺餘力。 ◎ 指揮陳秋盛兼副團長。
1983年（63歲）	◎ 台北市第五屆藝術季自10月25日起至11月28日共演出四十八場次。 ◎ 位於台北市八德路三段二十五號新團址大樓落成啓用，2月北市交與北市國同時遷入，場地寬敞、實用美觀，同仁士氣為之大振。 ◎ 社教館演出場地落成，室內演出主要節目移至社教館舉行。
1984年（64歲）	◎ 台北市第六屆藝術季自10月25日起至12月9日共演出五十二場次。 ◎ 本屆藝術季演出普契尼歌劇《波西米亞人》，劇中主角男高音李宗球演出十分出色受到當時已任副總統的前市長李登輝讚賞，謝幕時親臨台上致賀，經陳團長鄭重推薦後，特准以軍職身份出國赴歐深造兩年，為樂壇再增添一段佳話。 ◎ 成立台北市立交響樂團附設青少年管弦樂團。 ◎ 成立台北市立交響樂團附設合唱團。
1985年（65歲）	◎ 台北市第七屆藝術季自10月16日起至11月11日共演出五十九場次。 ◎ 首度演出全部由國人製作演出的中國歌劇《西廂記》，完成陳團長多年來的心願。此劇一年前即已進行策劃，邀請作曲家屈文中作曲、黃瑩作詞，侯啓平編導。此劇在台北市國父紀念館連續演出五場，之後受邀台南市文化中心再演出兩場，場場客滿。上海歌劇院亦分別於上海及香港演出多場，獲得極高評價及廣大迴響。 ◎ 率北市交百餘人赴新加坡慈善義演三場，為北市交首次出國演奏。
1986年（66歲）	◎ 屆齡退休。 ◎ 十大文藝團體聯合舉辦歡送酒會。 ◎ 七年來榮獲台北市政府教育局連續七年記大功及市政府頒授弼光一等獎章。
1987年（67歲）	◎ 父親殉難紀念碑歷經戰亂而湮沒，經旅居香港的姊姊葆初五年來辛苦奔波有成，重建此碑於南安縣城郊暗坑嶺之上，以供後人瞻仰揭幕式於重陽節舉行，並由葆初姊致答謝詞。 ◎ 旅居美國三年於馬利蘭州巴爾的摩市與兒女比鄰而居。
1990年（70歲）	◎ 赴歐旅遊途經阿姆斯特丹、布魯塞爾、巴黎、蘇黎世、薩爾茲堡、維也納、慕尼黑等大城參訪各地景點以及劇院、音樂院。

年代	大事紀
1992年（72歲）	◎ 回台北小住。
1993年（73歲）	◎ 三軍總醫院動左腦手術，從此右側手腳活動功能受損，行動不便深為所苦。
1996年（75歲）	◎ 定居於台北天母。

文 章 選 錄

建立我們的音樂風格

陳暾初

作曲家林聲翕應美國音樂公司，編寫完全中國風味的鋼琴練習曲。

音樂是人類精神生活的產物，也直接反映了時代與民族風格。當時我們聽到了韓德爾以至莫差特的作品；那一種嚴肅典雅而且富有規律的樂曲，恍如見到了當時戴著假髮，穿著花邊的硬領的歐洲貴族生活。而當時我們在一聽到德布西以至近代的西貝流士或麥克杜威爾的作品時，是有著如何巨大的差別。至於我們的國樂，一些流傳至今的古曲，常常會引起思古之幽情，也感到由衷的親切。不論其演奏的樂器與形式如可，其真實的價值和感人之處，與表現的時代精神和民族風格是恆久不變的。

樂曲的價值是必須通過創作、演奏和欣賞這三個階段，而後才能存在的。一首優美的樂曲經過作曲者的意境和技巧而產生，於通過演奏後，必將流傳千秋而不朽。反之也必將湮沒無聞。而欣賞的聽眾方是最有權力裁判者。他們不必有著太多豐富的音樂智識，而能憑其感受來作正確的抉擇與評價。一如我們並非每一人都是廚師，但都會鑑賞菜肴的美劣一樣。這一問題也十分現實地觸及了我們所需要的音樂創作的途徑。

不必諱言以我們今日的聽眾欣賞的程度，已接近世界的水準。而我們的音樂創作和演奏，則尚是望塵莫及。歐美民主國家皆已有其良好基礎，而猶然孜孜兢兢，日有進境。鐵幕國家也因為了博取國際聲譽，而以音樂為心理作戰的工具。培養專門演奏人才既非朝夕可躋，而作品的貧乏與我們的創作的途徑更有著極大的因果。

四月間回國訪問的居港音樂家林聲翕教授，近應美國某音樂公司之請，

正著手編寫一部完全中國風格的，包括各種程度的鋼琴練習曲。他上次回國時曾搜集了不少的國樂樂曲準備作爲藍本。以林氏的理論作曲基礎，和其鋼琴技巧及教學經驗，相當有所成就，而且也是一件有價值有意義的工作。當時林氏曾向筆者談起：外人尙且知道擷集我國音樂的眞髓，而我們有些作曲家卻反面捨近求遠，是一件深爲值得我們反省的事。筆者從事演奏生涯多年，琴裡弦間知有無數感人之音，但每覺得總不如聽聽我國的國樂曲調，那麼感到溫和與親切。以此獨特的音階和風格，是其異於歐美的音樂之處。而能獨備一格，有如未經琢磨的良璞，異日必能吐露其光華。

我們展望今日世界樂壇，迎頭趕上或有不及，拾人牙慧，與或標新立異，皆非其道。如可接受固有的遺產，表露民族風格，以現代的作曲技術，加以整理和創作，使我們有一套屬於我們自己的音樂。藉各種形式的演奏，相信必爲國人所能接受與喜愛，也必然將爲國際樂壇之所重視而不朽。

原載：《聯合報》，1960 年 6 月 30 日。

「幼童音樂班」的建議

樂人

前幾天筆者為教育部在音樂家們的贊同下，准許有音樂基礎和天賦的陳必先和馬為忠兩位小朋友出國深造，而喝采「再來一個」。但是細細想來問題不是這麼簡單！一要有好的音樂環境來再造就他初步的智能；二要有充裕的經濟能力來支持他長時間的留學費用；三要有可靠的親友在國外早晚照料。此三者缺一不可。（近聞九齡的陳必先在西德和老師在一起，人地生疏和語言不通，又加上「思鄉病」。弄得寢食無心，百事不繼。希望這一陣子他已經習慣下來，免得他在台北的父母望洋心焦。）這些條件並不是一般幼小的音樂學習者所可以具備的。學習音樂的小朋友，僅僅台北市一地，即有數以千計，如果能夠在國內先開始一段音樂教育，俟其年紀稍大，基礎穩固後再向國外音樂學校申請獎學金，這麼一來以上的三點問題就大致可以解決了。

因此筆者建議藝專應計畫在音樂科裡增加一個逐年招生的幼童班，招收十歲左右有音樂天賦的兒童就讀。可施以七、八年的音樂專科教育，畢業後的程度必將優於今日。因為目前學音樂的兒童在小學四年級以前尚可按步就班，高小以至初高中階段，因為功課繁重，就一直走下坡路。等到入大學再續「舊緣」的話，已經是力不從心了。即使兒童不因中小學課業繁重的影響，而所習也不過一項樂器，缺乏了其他輔助性的音樂訓練，其進度也會遲滯不少，勢將事倍功半。過去國內音樂院校，大都有幼童班的設立，因所費無幾，而意義和造就的機會甚大。藝校的鄧校長應該會從這方面努力以促其實現吧！

原載：《聯合報》，1960年12月17日。

市府籌設交響樂團

樂人

　　台北市政府明年的預算，教育經費項下，列入組織經費一百萬元。這可能是台北市府向所未有的一項新事業費。教育局主辦社教者，能著眼於此，是一件令人可喜可慰的現象。

　　北市是本省首善之區，人文薈萃，五方來集，各國使節團體絡繹不絕於途。已擠身世界名都市之林。然欲求以達到大都市的水準，則尚有待於各方面的努力。顧歐西各國名城，多以歷史文化風物取勝，而文化一環中的音樂團體之設立，乃為不可或少。然以我國國民生活水準而言，欲盼民間組織業餘性音樂團體，而功能可以代表北市者，實不可得。

　　今市府知「樂失難求之野」，乃能毅然編列預算，使北市的音樂文化事業，初露曙光，自將得到萬千市民的擁護。

　　據北市教育局某負責人表示：「這一筆預算是九十餘萬元，將包括組織臺北市交響樂團及合唱團在內。」交響樂團內再附設一個夠水準的合唱團，則一年一百萬元（每一位市民每年負擔一元）的經費是必須的。一個六十人樂團薪俸與演出費用，每年約需七十萬元左右。餘數須購買樂器、樂譜及其他音樂器材，再包括一個合唱團的經費，不是說充裕。但以我們財政的情況看來，此案如能通過，也是差強人意了。

　　美國的名城，如費城、波士頓、洛杉磯，以及歐洲的維也納、柏林、倫敦，皆因擁有世界一流交響樂團，聲韻廣播，遂使名城之名益彰。願見不久之將來，「台北交響樂團」的設立，亦將為我自由中國放一異彩。

原載：〈樂府春秋專欄〉《聯合報》，1961 年 5 月 11 日。

擁抱著我們的音樂季

音樂季籌辦瑣語

陳暾初

　　屬於我們大家所有的「台北市音樂季」，終於在大家的共同努力下誕生了。許許多多參與演出的音樂家和工作人員，都懷著虔敬而誠摯的心情來迎接它。因為它正在我們舉國一心，奮力自強的轉捩點出現。顯示我們團結一致吐露民族心聲；勇往直前表現堅強意志的時刻。展露於大家面前的音樂季，是累積無數智慧與艱辛歷練的成就，也是凝聚了我國當前音樂文化精華之所在。無疑的，它將擁有國人的期待、關切與珍惜。

　　台北市立交響樂團，自今年二月間奉命辦理音樂季的工作以來，心情興奮而又沉重。興奮的是音樂工作將能在各方重視中，揭開新的一頁；沉重的是如何竭力盡瘁來完成這一件光榮的任務！所幸市府各級長官同仁，都給予正確的指導與最大的支持，表現在事實上是高效率的推動。在短促的籌辦過程中，充滿了活力與愉快。

　　音樂季的辦理，各國都有其不同的型態與特色，但它所表達的精神，則是以之作為國家文化的表徵。在我們這屆音樂季的設計上，確定的方針是：

　　（一）全部的演出由我國音樂家擔任，以及多作我國音樂作品的演奏，以建立國人的信心與闡揚我國的音樂文化。

　　（二）節目的選擇與安排，儘量做到曲高和眾，以使聽眾能喜愛接受，樂於參與，從而達到文化建設的效益。

　　以此兩點作為努力的方向，獲得旅居海外音樂家熱烈的反應。他們遠自歐美各地迢迢歸來，為國人貢獻他們精湛造詣。這一份愛國家、愛民族的情

懷，相信在他們重履國土時，目睹祖國的繁盛進步與聽眾的熱烈愛戴，必將獲致最大的慰藉。而國內參與演出的音樂家們，則自三月間即開始了辛勤的演練，大家都有了共同的目標：要為我們的音樂季，締造一個完美的演出；要為我們的音樂文化，建立一個嶄新的紀錄。以此而櫛風沐雨、晝以繼夜，奮勉不休的工作精神，表現了我民族堅毅卓絕的氣慨，尤使人感佩難已！

在音樂季演出日期的安排上，為了便於旅居海外的我國音樂家能回國參與；為了國內音樂家能藉暑期作充分準備；也為了青少年們能在假期中盡興的聆賞。而安排在八、九月之間舉行。

音樂季的二十六場演出，分為室內的音樂會及室外的露天音樂會，在國父紀念館及新公園音樂台兩個場地舉行，以求能容納更多的聽眾。

感謝台北市政府倡導文化建設的政策，使文化活動的藝術季，能如此急速向前推展。也只有在我們民主自由、民生樂利的國家中，才能夠孕育出來慰藉人們心靈的音樂季。

我們也掬以至誠，向參與音樂季演出的音樂家們，致以最誠摯的謝意！更盼望熱心的聽眾，給予他們以最大的支持和鼓勵。

在敞開音樂季帷幕之前，我們以滿懷喜悅的情緒，與眾多關切而來的聽眾，同以歡欣怡悅的崇敬心情，迎接它的來臨。因為它所表現的是無數心血、智慧、與藝術的結晶；更因為它所表達的，正是我們屹立於風雨之中，團結自強的精神。讓我們伸出雙手，擁抱著這屬於我們大家的音樂季，歡呼它的來臨。

原載：《台北市音樂季特刊》，1975年，頁11。

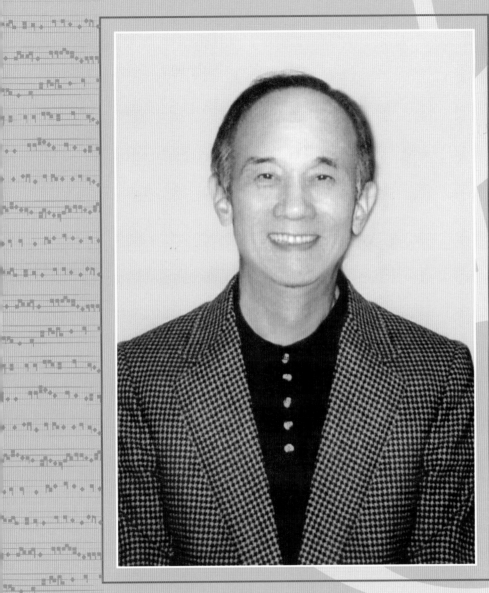

附
錄

難忘台北市的藝術季
惦記交響樂團的園丁陳暾初
吳漪曼（國立師範大學音樂系教授）

暾初先生是福建音專本科第一屆畢業生，早年學習音樂是要克服許多困難的，他確是一位愛音樂、願為音樂和樂教終身奉獻的音樂人。

暾初先生是台灣交響樂團發展的重要功臣，自一九四六年他就擔任省交第一小提琴，同時也擔任演奏部主任，建立規章和制度，以及演出的業務；那時樂譜還要自己抄寫。他們常常在中山堂、新公園以及到中南部演出。當年暾初先生在中廣播出的小提琴演出以及當年他在報章發表的音樂報導和評論，讓愛樂者和社會大眾能欣賞音樂，進而學習音樂，他為全民音樂教育付出了心血。

登峰造極的藝術季，是由暾初先生在市交任內所策劃，他和市交的工作同仁在空間狹小、沒有空調的辦公室，揮汗如雨、日夜辛苦，但是他們個個振奮愉快，他們和海內外藝術團體、傑出演奏、演唱家以及舞台設計、服裝造型、道具燈光、音效、攝影的專家們通力合作，盡心盡力完成高水準的精緻演出，不但是我國音樂、藝文界團隊合作的象徵，也是文化建設最具體的成就。

認識暾初先生和雪如老師是在一九六二年春季，我剛回國在師大音樂系任教，那時省交在師大運動場裡邊。他們夫婦對人誠懇，見面總是那麼親切，他們美麗可愛的女兒和藍谷都是優秀音樂人才，綠綺在民國五十二年獲得國際婦女會鋼琴比賽首獎，得到美國新英格蘭音樂學院獎學金。通過教育部兒童資賦優異甄試，十七歲就出國深造，真佩服她的才華和堅強的意志。

他們夫婦教育子女的精神與付出和帶領的方向，分秒必爭的節省孩子的時間，能練琴和學習都專心。注意他們的健康，導領他們的心向，安排嚴格的學校。時時想到他們、幫助他們，加強音樂、加強學科，有了紮實的根基，才能在他們往後的學習、生活中克服困難而勝任愉快，眞是令人佩服和感動。而藍谷院長爲我們的音樂學術，促成文化大學音樂系和美國紐約哥倫比亞大學合作建教，同時爲推廣台灣社會音樂教育與北京中央音樂學院合作，爲兩岸音樂學術推行分級考試制度。他們姐弟妹四人和暾初先生、雪如老師全家薪火傳承對音樂和教育眞是有了不起的貢獻。

雪如老師獲得一致好評，是一女中的模範老師，教學認眞負責、嚴謹而有愛心。一九四六年就在省交研究部工作，並與蕭而化、張錦鴻兩位前輩一起受聘擔任教育部國立編譯館爲全台灣中小學編著國訂音樂教材課本，爲台灣音樂教育奠定基礎。

暾初先生、雪如老師努力不懈，愛工作、愛音樂，保持著內心的悅樂，也是他們全家人的精神。他們力求完美，爲音樂事業盡心盡力，雪如老師說：暾初先生凡事深思熟慮，一生熱愛工作、追求知識，他堅持到底的精神令人感動，和同仁夥伴們有很深的默契，大家共同努力，堅持目標。

退休後在美國和兒女們的生活非常快樂幸福，常常旅遊，共享世界風光。他們對雙親健康的惦念，眞是天倫的至情、至愛。而日夜無微不至照料著在康復中的暾初先生，他們以身教言教超然的生活在純善至愛中。我以敬慕的心和大家一起來感念他們爲台灣、爲我國藝文界所做的一切貢獻。

開墾音樂荒漠，灌溉成林

陳秋盛（台北市立交響樂團團長）

一九七九年，我辭卸台灣省立交響樂團指揮一職，原本考慮赴美發展，驛動之路尚未確定，當時台北市立交響樂團團長陳暾初及時來電，邀我任市交指揮。時光荏苒，轉眼我在市交服務，即將步入第二十五個年頭。

市交之演進，以創業為艱形容，並不為過。遙想樂團成立之初，本來屬於半職業編制，正式團員才區區十多人，可為先天弱質。如此小規模的編制，遇到音樂會一定要募集各方人馬才能勉強成軍，結果學生總比正式團員多，樂團的約束力薄弱、練習成效不彰，演出也因此大打折扣。

一九七三年暾初先生接任團長，發揮其行政長才，這個窘境逐步獲得改善。在台北市政府支持下展開擴編工作，歷經六年奔走爭取，市交脫胎換骨演化成編制一百一十一人的正式職業團體。體質既然鞏固，市交企盼引頸高歌。

我恰好在這個時間點進入市交，在暾初先生領軍下，因職務之需要開始接觸龐雜的團務。雖然樂團的基礎架構已經確立，然而把一個樂隊職業化，就樂團運作來說僅屬於初階工作，更重要的是將之專業化，進而臻達國際演出水準。這個目標並非一蹴可幾，需要全方位擘畫方能奏功。

於是除了公家樂團推展社教的任務以外，市交更以國際職業樂團的運作模式作為標竿，廣邀世界各地的指揮與演奏家來台，與市交合作演出，擴充樂團演奏的廣度與深度。一九七九年開始策劃台北音樂季，更把台灣音樂藝術的鑑賞能力與範疇推到另一層次。我們敢於誇口，台灣現在音樂活動百花齊放的榮景，和市交當初的篳路藍縷，進而引領風潮的擘畫必然有所相關。

換句話說，市交幾十年來推出的活動，不但將樂團成功轉型，由職業化、專業化而國際化，同時也牽動台灣社會整體的音樂水準，可謂內外兼修，豐盈了台灣的音樂土壤。

凡此種種，暾初先生功不可沒！若非他任內大刀闊斧，完成市交的組織架構，上述活動的推展必定捉襟見肘！一九八六年暾初先生榮退，蒙他不棄薦舉我接任市交團長，並與全體團職員共同努力之下，使今天的市交，無論在曲目或水準已列為海峽兩岸三地最頂尖的樂團之一，讓我個人的音樂理念得以落實，於公於私，對暾初先生常懷感恩之心。

將近一甲子了，暾初先生由福建渡海來台，不但開墾了台灣的音樂荒漠，更將之灌溉成林。論及台灣近代音樂史之發展，暾初先生的事功必定不能略過。先生既立功於台灣樂壇於先，行誼若因出版而立言傳世於後，誠可謂樂界美事！欣聞文建會即將出版暾初先生一書。蒙先生囑咐，為文以賀。

同窗共硯一甲子

杜瓊英（台北市立師範學院音樂系教授）

　　一九四〇年大哥杜瑰生得知福建永安要辦音樂專科學校，鼓勵我投考自費的五年制本科生。曾任衢州教育會會長，創辦衢州鹿鳴小學以及師範學校的父親，極為重視子女教育。知我喜愛音樂，無論笛子、風琴無師自通就可上手演奏。因此大力支持。家中有四男一女，我算是杜家的掌上明珠，母親的難以割捨是可想而知的。一九四〇年春，瑰哥送我一程到江山，我單槍匹馬的遠赴福建。記得當時每天一早去搭公車，晚宿簡陋的小客棧，沿途山勢陡峭盤旋而上，險象環生。吃足了七天趕路的苦頭，方才到達目的地——福建永安市上吉山的福建音專。

　　音專創辦者——蔡繼琨校長，當年是只有二十九歲意氣風發的青年才俊，他讓提早到校投考五年制本科的二十幾位學生先念預備班。班導師謝投八是留法多年的畫家，學問淵博也兼教我們法文，他對遠道而來的學生特別親切，與我很投緣，言談間常提起心愛的長女謝雪如，使我在還未認識她之前，心中早已留下美好的印象。這年的秋天，第一屆五年制本科正式開課，同班同學有四十多人。年齡最小的就是當時只有十四歲的謝雪如。她天資聰穎無論學習鋼琴、小提琴、聲樂進步神速；班上的男生最傑出的就數陳敭初了，不論學科、術科、音樂理論均名列前矛，尤其主修小提琴琴藝高超、音色圓潤，感情豐富，無論校內校外的小提琴獨奏或是協奏都少不了他，演奏精湛屢屢獲得在校師生以及外界人士的激賞與好評。

　　外子顏廷階原就讀國立上海音專，一九四一年秋天日本佔領了上海，只好依據重慶教育部的指令，安排他到福建音專報到。蔡校長見他後即刻批准

以借讀生名義，直接插入本科二年級剛好與我和陳暾初同班。

一九四五年夏畢業後，暾初、雪如遠赴浙江杭州附近的蕭山縣湘湖師範學校任教，我和廷階則去了福建廈門頗負盛名的集美高中。

一九四六年八月暾初一家赴台灣省交任職，隔年我們夫婦倆經繆天瑞老師推薦也去湘湖師範任教，大概是緣淺，不想剛到學校就被音樂科主任桑送青召見訓話，感覺實在不好。於是第二天即離校返杭州。後經家兄長官民政所所長阮毅成介紹推薦廷階到杭州筧橋空軍軍官學校當音樂教官，我則被安插在家兄創辦的杭州私立汪莊新群高中任教。

當時居家環境優美，打開窗子面對的就是風光秀麗的西湖。時謝投八教授正在杭州藝專美術系任教，我和廷階常騎腳踏車載謝師同遊西湖，此情此景深印腦海，宛如昨日。一九八八年兩岸開放後返鄉時還特別繞道福州拜見謝師只見他兩眼炯炯有神，彼此見面擁抱良久，恍如隔世。

一九四九年廷階隨空軍搬遷至岡山空軍基地，我則任教於岡山中學。一九五一年時任省交演奏部主任的同窗陳暾初夫婦大力推薦廷階北上任研究部主任兼合唱團指揮。雪如則為我安排至北一女代課，不久音專校友陽永光推薦我去省立台北女子師範學校任鋼琴教師，直至三十二年後屆齡退休。

從岡山北遷之後，我家與暾初二家比鄰而居，多虧他們二人多方的照顧，尤其是暾初幫我們爭取到省交的宿舍，使我們有了自己的家，不致寄人籬下。轉眼間，一甲子一晃而過。年輕時同窗共讀的生活情景，歷歷在目，令人懷念不已。雪如和我們畢生從事音樂教學，培養了不少音樂人才，而暾初拓展市交，殫精竭慮，斐聲海內外，促進國際文化交流，厥功至偉，是我輩校友中的佼佼者，一生功業可入音樂史冊，應該說暾初今日的成就也是我們母校——福建音專的驕傲。

父親與我的成長

陳綠綺

一九六三年九月十九日，在台北松山機場，我噙著淚水吻別了雙親及弟弟妹妹們，遠赴美國波士頓新英格蘭音樂院就讀。算算日子我已度過了四十個寒暑。在那漫長的歲月沒有父母在身旁的日子裡，我並不覺得和他們在精神上或心情上有所隔閡，我們的心一直是緊緊地聯繫在一起。

父母教導了我許多為人處世的原則，使我能腳踏實地的面對人生，他們的身教言行教導我，在工作上要盡心盡力，要謙讓圓融。言語上要謹慎小心，更要盡心盡力的幫助他人。在家裡要有愛心，互相照顧和睦相處，這些叮嚀都是我從小到大耳濡目染之下不敢或忘的做人準則，對我的一生影響深遠。

父親的性情溫和，沉穩內斂。做事認真負責，對同事公正寬容，很少批評別人。這些優點竟也成為我和外子待人處世的準則，與父親相似之處，得之絕非偶然。

我們兄弟姊妹四個，都隨著父母的腳步走向音樂之路。我因為很早就出國，對妹妹們的成長過程沒有太多的記憶，弟弟藍谷和我一樣，從小就開始學習鋼琴、小提琴。花了許多時間練琴，但從來沒有覺得有被強迫的感覺，除了有時候因為一兩個八分音符或休止符，沒有準確彈奏，而被張彩湘老師糾正，還要在下週重新上課，為此心裡很是過意不去，因為我的大意忽略而須再付一次學費，在當時對父母來說是個很大的負擔。

當年我們住在台北中華路省交響樂團宿舍。院子裡有許多童年玩伴在一起玩耍，度過許多歡樂時光。父母也常帶我們到新公園、植物園、動物園去

玩，也帶我們逛書店看書買各自喜愛的書帶回家。父親閱讀的範圍廣泛，一有時間就拿起書來讀。受了他的影響，我們也養成了會利用時間來讀書的好習慣。

我們家庭作風開放，父親的音樂事業，母親的教學生涯，工作都很繁忙，在家中兩人都會親自為我們的日常生活和課業忙個不停，花了很多精神與體力，像是為我梳頭髮、紮小辮子、騎腳踏車接送我們上下學，點點滴滴都充滿溫馨的回憶。

在學業及音樂上的教導，父母更付出許多心血。如今，我們四個都走上從事音樂之路，站在崗位上用心的教育下一代。這份父母給我們無價的「禮物」，讓我們終生受用不盡。

如今父親健康情形欠佳已經十一年了，雖然體力差，有很多力不從心的地方，但他的思路清晰，意志力堅強。母親則從一向被寵愛呵護的妻子，在父親生病突然來的打擊後，磨練出堅忍不拔的毅力，陪伴在父親身旁。獨立、勇敢的面對這一切挑戰。

父母兩人間的情愛六十年如一日，走過戰亂困厄的年代，也走過許多艱辛的道路，他們攜手耕耘事業，用愛灌注在我們身上，讓我們快樂成長。當他們回首前塵時，想必是歡然欣慰。

在此，誠摯的感謝父母——他們以無休止的愛給子女、朋友，以及音樂界。他們開闢了美好的世界給我們，就像莫札特的音樂般流瀉出來，讓我們生活在柔美、靜謐的日子。

2003 年 8 月 8 日寄自美聖路易市

汲取不盡之音樂泉源

陳藍谷

　　五十年前的中華路，是一條相當寧靜的街道。鐵道兩旁均爲當時撤退來台的軍眷，以竹排搭建的違章建築。位於中華路與現今長沙街交叉口附近之大廟（前理教公所），聳立於週遭較低矮的日式房舍中，早晨帶著樂器的台灣省交響樂團的團員，經由邊上還在賣著炭火烘烤菱形燒餅的廟門口，陸續進入大廟主殿上之練習場所。

　　這一幕場景，現在回想起來，宛如昨日。很難相信台灣交響樂的搖籃，居然是在這麼一個廢棄的日式廟宇。童年的記憶就繞著交響樂團附近的各個神秘地帶打轉。當時的家是位於大廟北側的日式房子，記得家中總是充滿著歡笑。父親算是較早到台灣的福建音專校友，在省交有個安定的工作。因此，家中常聚集著一些來打打牙祭或轉轉的朋友。

　　由於當時音樂教師極爲缺乏，一般人生活水準不高，我記得有多位青年學生熱愛音樂，但是付不起學費，父母親不但免費教他們拉琴與彈琴（母親在福建音專修習鋼琴與聲樂），還不時提供餐食，使得這批學生不僅心靈上受到音樂的滋潤，還在生活起居上獲得協助。

　　父親在福建音專是主修小提琴，所奏之琴音醇厚溫潤，常爲人稱道。也因此廣播電台常邀約父親現場演奏世界名曲。家中琴音不斷，自幼雖耳濡目染，也由父親帶著前往多位名師處學琴，但是印象較深反而是在上課中，拉奏音階與練習曲昏昏欲睡的情景。

　　當時報紙上許多引介音樂知識之報導與評論，均是父親以流利的文筆替各報社撰稿。令人驚異的是他能以豐富的樂團經驗與紮實的樂器學理論基

礎，替許多中外藝術歌曲編寫管弦樂配樂。當時，台視節目「你喜愛的歌」是最受歡迎的高水準音樂節目之一。我還記得父親深夜時分仍於桌燈下，埋首在管弦樂譜表上趕著樂團套譜，如今想起這段期間的操勞對他日後身體的健康，想必有些影響。

父親將畢生奉獻給音樂工作，先後奠定台北市立交響樂團與市立國樂團之基礎，累積台灣自製歌劇與大型舞劇的寶貴經驗，培育極多的音樂、戲劇、舞蹈人才。家中四個子女也在他的悉心教導下，先後赴美學習音樂有成。

幼年豐富音樂環境所給予我的滋潤，由文化大學音樂系畢業後，於一九七五年至一九八三年間，先後進入耶魯大學、紐約曼尼斯音樂院、與哥倫比亞大學等校，陸續修習碩博士學位。雖說旅外生活刻苦寂寞，父親總會盡力在我的生活與音樂學習給予支持。

回國後，我也投身音樂教學與行政之工作中，自覺現代音樂人最大的挑戰，不僅是以有限的生命，挑戰浩瀚的藝術寶藏。還要警惕自己不可鬆懈，在繁忙的教學與行政工作中，仍要在音樂的領域中有所精進。否則，一己的音樂能量很容易在現實生活中消退。為此，我深信在自己的成長過程中，父母親給予的豐足環境與記憶，將成為我汲取不盡之音樂泉源。

<div align="right">2003 年 9 月寫於台北</div>

我的爸爸最偉大

陳紅綺

　　從小到大，我總覺得好驕傲，我是父親的女兒。「幸運」這兩個字，常繞在我心頭。童年暑假每當午睡醒來，聽到窗外熱鬧的蟬鳴，客廳裡傳來的小提琴聲，讓我覺得好有安全感。日復一日，我們四個小孩就在小提琴聲中長大了。

　　父親每日上午去省交練習，下午教琴，總是上上下下的音階、三連音和各種小提琴名曲。午睡後懶懶的我在院子裡看螞蟻爬，和妹妹切些紅花綠葉來扮家家酒，傍晚總是不知不覺的降臨，客廳也已曲終人散了。

　　爸爸燒的菜好吃、清爽不油膩，和他穿著一樣，很有品味。吃晚飯時音樂界的單身叔叔伯伯們會突然出現，媽媽不敢怠慢趕快擺上碗筷，看著他們吃得高高興興的離去。飯後爸媽兩人會一起收拾，不過最後從廚房裡出來的人總是爸爸，他一定是把廚房弄得乾乾淨淨。父親不止照顧不少樂界人士的晚餐，不時也免費教些清寒的學生。父母領的是有限的公務員薪水來照顧我們四個孩子，但他們從不讓我們覺得家中的經濟壓力，總是把我們打扮得漂漂亮亮。這些辛苦的張羅是多年後我才知道的。

　　小時候最愛也最討厭全家出動去「聽音樂會」。一路上大人們不斷和爸媽打招呼，聽著陳老師、謝老師、陳團長稱呼不斷，直到燈光暗下，演奏開始才鬆了一口氣。我身穿紗做的漂亮膨膨裙，走動時會沙沙作響，坐下來又覺得刺刺的不舒服，動也不敢動，等到音樂會結束，全身上下似乎已被成千上萬無形的螞蟻給爬滿了。

　　當父親帶領的市交規模愈來愈大，編制也從四十人擴充到一百一十一人

時，我與妹妹聽音樂會穿的的紗衣服，已成爲童年的記憶。

目睹父親「無中生有」塑造了台北市年度的藝術季。我喜歡跟隨他在辦公室或是去劇場看彩排，每場演完後的熱烈掌聲與演出者的愉悅的笑聲，讓我好開心，因爲這是父親從清晨忙至深夜的工作成果。父親非常細心，又是個感性的人。他與母親常會爲了設計校對，花費心力，設計出來的文宣品有一種說不出來的格調，讓人感覺溫暖、賞心悅目。若是拿著精美的藝術季特刊，一定會讓人愛不釋手。

一九七四年赴美時，我心裡很不捨。從小他們從不會對我們大聲說話，也知道他們是多麼的不放心。心裡惦記著他們送走我後，眞不知回家要如何面對一屋子的寂寞。紐約待了二十三年後，搬到舊金山灣區也有一段時間，我深深感覺，大提琴演奏、教學，以及從事各類型藝術工作，其中的精神是一致的。每件事情從初期的琢磨到完成階段需要經過許多歷練。藝術工作者的光采不是拿來照耀自己，而是奉獻給社會。這是從父母那兒我得到的啟示。我期許我從事的藝術工作也能得到那樣的光采。

我現在生活在一個充滿希望、優雅充滿關懷的世界裡。我的作品不論是作的曲子或是設計常被人讚美「她的作品有一股說不出來的味道」。我知道他們喜歡我的格調，被散發出來的光華感動了，才會「覺得內心很寧靜」。

父親的成就不只是在他六十年音樂生涯中的貢獻與所教導的學子，而是他散發出獨特的光采，讓他週遭的人感受到這種充滿樂音與人道關懷的氣氛。

我很幸運是他的女兒！

2003年中秋節前夕寄自美舊金山

我的爸爸

陳白綺

　　腦子裡開始回憶，好像錄影帶倒片，回到了童年。那是一段最快樂的時光。當時不以為然，長大後才知像爸爸這樣，花很多時間給兒女的並不多。記憶裡從來沒有被罵過，出現的是爸爸會剪出一串手拉手的小紙人，還有報紙摺出來的狀元帽。那時候的孩子不像現在的孩子，有各式各樣的玩具，我們的玩具都是他這樣親手做出來的。小時候喜歡颳颱風，雨一大，日式房子外的院子還會淹水，匯成一條小河。爸會幫我們摺些小船，我和姊姊就在窗邊把小船放在水裡。看著它們慢慢漂走。

　　小學時成績很糟，只覺得難為情，常聽同學說考試考壞，回家被父母打罵的事，我從不記得曾被父母責罵過，也不會害怕拿成績單回家給家長簽字。好在爸媽看出我不是讀書的材料，趕快讓我學大提琴。進了光仁中學音樂班，要住校，學校也管得嚴。還好爸也在光仁教，每個禮拜，就盼望爸到學校時帶來的零食，我可以躲到琴房裡解解饞。

　　爸爸很忙，除了上班外，在家不是編譜，就是教學生。但是家裡的事，買菜、做菜、洗碗洗衣、到打掃清潔，他樣樣都幫著媽媽。我一直以為這是很正常的，下意識裡也常把我的先生拿來跟爸比，其實是很不公平的，因為像這樣的丈夫世間實在是太少了。

　　當上市交團長，晚上常有音樂會需要應酬，可是每次宵夜回家，還需要再煮稀飯吃，他的口味清淡，外邊再好吃的的菜，都沒興趣。最喜歡的還是花生米配稀飯。愛乾淨的老爸，穿著十分注意，每次出門，常常是媽媽老早就準備好，坐在門口等。

附錄

　　光仁初中那段時間，除了暑假很少回家看到爸爸，沒想到一畢業就出國，到了舊金山音樂院只有靠寫信來聯絡。學院裡有條長廊，牆上釘著信箱。每天到校的第一件事便是看信箱裡有沒有台灣來的藍色郵簡。

　　爸爸的字寫得很漂亮。一筆一劃，一點不馬虎，下筆力氣大，郵簡的紙薄，往往留下印痕。記得小時候爸也要我練字，結果不知所終。晚年中風後右手不聽使喚，改用左手寫字，經過多年的練習，左手字一如右手，還多了份帶有毅力的美。爸不只是字好，穿著整齊，生活也是井然有序，作息也像鬧鐘，看過的報紙折得整齊，毛巾也是對角掛好，這樣一個有秩序的人，在中風後，很多事不能做到完美，也造成他不少苦惱。

　　直到年紀漸長才發覺，爸爸的內在和他的追求完美是那麼一致。他為人謙和，講求原則，是非對錯，絕不混淆，他把一生貢獻給台灣音樂界，卻不居功，以身教言教，給我們做了最好的示範。

<div align="right">2003 年 9 月寄自美國巴爾第摩</div>

典範

朱家炯

　　本書在匆促中完稿，對於曒初先生在樂壇中的豐功偉業，囿於筆者才疏學淺，在短暫的時間裡，僅能書其大概，未竟之處仍多，猶待有心人進一步的研究。

　　先生在台四十年交響樂團生涯，歷經省交演奏部主任、北市交副團長以至團長之職，著實為台灣寫下燦爛的一頁交響樂團發展史。復在其個人努力以及因緣際會下集合藝文界精英從一九七九年至一九八五年七年間的規劃，引領台灣樂界甚至表演藝術界邁向八〇年代表演藝術發展的高峰，為今日表演藝術蓬勃發展奠定了深厚的基礎。也為當今樂團管理者立下絕佳的典範。

　　無論對人對事，先生無不盡心盡力追求完美。從家齊到治理樂團有成，理念一致。成功絕非偶然！

　　當讚嘆、謳歌的焦點集中在天空閃亮的星星時，讀者可別遺忘在夜空中鋪設星星之家──銀河，如此浩瀚工程的曒初先生──這一位在台灣音樂發展史上的關鍵人物。

　　曾讀曒初先生口述，謝雪如紀錄的《八十自述》回憶錄，至情至性的文字讀來令人感動不已。茲錄下謝雪如在書中所寫感懷二則，與大家分享。也為本書劃下句點。

2003 年 9 月寫於台北

感懷一

謝雪如

今天是我七十五歲生日，從十四歲和暾於福建音專同班同學，及至十七歲時開始交往，至今恰好是整整六十年了。在暾給我溫柔體貼、無微不至和綿綿無盡的愛滋潤下，我用心做個身教言教的賢妻良母。

六十年是一串很長的日子，但那段初戀甜美的時光，一直在我內心深處蕩漾，令我陶醉，我常常恍如才十七歲，是暾的愛、及兒女給我的愛，讓我保有這份至眞至性。

我常常仰天對上蒼訴說著我是多麼的感恩，讓我擁有一個那麼疼愛我一輩子的好丈夫及四個愛我而且都是那麼優秀的兒女。這是上天給我最大的恩賜。我謹以十分感激的心，雙手合十，虔誠地訴說著。

<div align="right">寫於 2003 年 5 月 22 日</div>

感懷二

謝雪如

噭「八十回憶錄」完稿之際。我總是感覺缺少了些什麼。

去年噭八十二歲生日後，頓覺噭在這一生當中除了是位好丈夫、好父親外，他更是一位為音樂事業盡心盡力奉獻的人。四十年來的歲月，他一直在台灣的音樂界扮演一個恰如其份的角色。他總在努力探索如何使自己的工作有更好的表現，並有助於提升台灣的音樂水準，最重要的是，讓傑出卓越的人士們有一個舞台，在他們各自的領域中展現才華。我知道，他是經過深思熟慮籌劃和努力不懈，他做到了。

在這四十年當中，他不曾有一天離開音樂，他不停歇對音樂工作的執著與熱愛，以及知識的追求探索，來充實自己。這種堅持的精神，使為人妻的我，深受感動。

於是再補述幾段與噭重要工作的敘述：

一、拓展台北市立交響樂團。

二、首創台北市資賦優異兒童音樂班。

三、籌備成立台北市立國樂團。

四、策劃辦理第一屆至第七屆台北市藝術季。

五、籌建台北市立交響樂團團址於八德路三段完工遷入。

這五件大事，費了噭在工作期間許多心血和汗水，一點一滴、日以繼夜，四十年如一日，終於開花結果。

如今音樂仍然時時刻刻陪伴著我們，讓樂音繼續飄盪環繞在我們身傍。

我們曾經走過那一段璀璨的歲月

我們互相珍惜扶持走過了這六十年

我們的生命裡因有了音樂而充實豐盈

我們的內心充滿了無盡的感恩欣慰和喜悅

今以去年我生日時暾所寫的兩首詩，作爲此文完美的句點。時在二〇〇
二年初夏。

〈為雪壽〉

往事如煙方成篇

笑語聲中話當年

樽前兒女同慶賀

祝君嵩壽永綿延

〈感懷〉

琴韻絲竹攜手時

朝朝暮暮心相繫

此情此境頻入夢

依倚飛過六十春

寫於 2001 年秋

177

■ 謝雪如小傳

　　一九二六年出生於菲律賓馬尼拉市。從小受畫家父親謝投八的薰陶，習畫也習樂，美感敏銳，是一位開朗樂觀的性情中人。一九四八年福建音專本科畢業，主修鋼琴副修小提琴。來台後又從師林秋錦學習聲樂，多次參與省交音樂會演唱藝術歌曲，頗受歡迎。一九四六年入省交研究部，追隨繆天瑞副團長工作；一九四八年起應江學珠校長聘請，任北一女音樂老師。

　　她是北一女學生口中的模範老師，教學認眞負責、嚴格而有愛心。早期畢業的校友們大都記得當時視唱唱不好被罰站的糗事，見面時還不忘向她們所敬愛的謝老師開玩笑著說：「時代變了，謝老師！現在可不能再像以前那樣，讓學生罰站罰那麼久啦。」可見在北一女擔任音樂老師二十五年的謝雪如，上課是多麼嚴格。

　　五、六○年代謝雪如與蕭而化、張錦鴻兩位前輩一起受聘擔任教育部國立編譯館爲全台灣中小學編著國訂音樂教材課本，爲台灣音樂教育奉獻一份心力。一九七三年，爲新任市交團長的先生陳暾初分憂解勞，毅然提前退休，成爲市交無給職的義工。

　　多年來謝氏身居幕後默默的付出爲樂界貢獻良多，成爲協助陳團長躍登音樂事業巔峰的一位重要推手。她與另一半夫妻伉儷情深，更以身教言教帶領出最爲樂壇人士津津樂道，令人稱羨的音樂家庭。

台北市立交響樂團組織與團員表

1969年5月10日正式成立

首次演出

一九六九年九月二十日／中山堂／伴奏日本歌劇《夕鶴》

團長：鄧昌國

副團長：陳暾初

演奏主任：薛耀武

推廣主任：張寬容

總務主任：陳昭良

人事管理員：李斗芸

主計員：李淑卿

安全管理員：唐一萍

職員：陳平三、陳曜、李立中、李正史、魏玉鳳、陳莉萍、呂柏松、王曦、
　　　張秀琴

副指揮：顏丁科

第一小提琴：李泰祥、陳昭良、溫隆信、李麗淑、汪育理、朱仁傑、林文也、
　　　　　　蘇萬來、陳藍谷

第二小提琴：王麗仙、顏丁科、陳瑞鶯、李純仁、陳建台、蘇鴻珊、周崇美、
　　　　　　梁順展、賴素伶、陳武良

中提琴：薛孝明、馮士雷、邵明堯、陳昭南、馬松林、張緝熙、林怡伶

179

大提琴：張寬容、李家驤、李雪櫻、潘暉浩、陳承助、馬水龍

低音提琴：倪學銓、李芳育、李昌義

長笛：楊美玲、廖萃美

雙簧管：高德興、梁英期

豎笛：薛耀武

低音管：廖崇吉、楊惠雄

法國號：汪忠豪、賴日昇、簡育弘

小號：陳明煙、葉蓁

長號：曾英雄、徐光輝

打擊樂：沈錦堂、陳平三

鋼琴：林閨秀

台北市立國樂團首次音樂會演出名錄

1980年2月1日／國父紀念館

團長：陳暾初

指揮：王正平

演奏主任：李時銘

推廣主任：王正平

總務主任：童暉英

人事管理員：李觀銳

主計員：劉群倫

安全管理員：陳立德

職員：翟宗國、張純瑛

梆笛：陳中申（兼嗩吶）

曲笛：祁光煦、陳照

簫：莊鶴鳴

笙：王寶康、呂武恭

琵琶：李時銘、陳季玲、陸蔚其、陳純賢

揚琴：孫新財

三弦：黎華趙、侯律宏

阮：馬德芳（兼古箏）、劉月美

板胡：蔡培煌

高胡：黃美滿

南胡：郭玉茹、徐逸、宋金龍、丁靜儀、盛賜民、陳妃貞、郭淑玲、
　　　游立民、郎毓彬、張富雄

中胡：姚維瑩、孫瀛洲、陳慶文、陳淑芬

革胡：石榮芳、應芝苓、詹文俊、柳清元、唐厚明

倍革胡：陳富西、李英

擊樂：李慧、柯仕寬

參 考 書 目

中文文獻

1. 刁瑜文，〈市交的年初大戲掌門人易人，推陳出陳〉，《罐頭音樂》45期，1986年2月。
2. 車谷，〈西廂記有待各界評論〉《時報雜誌》第315期，74年12月11日。
3. 佚名，〈樂隊長老陳曒初〉，《全音音樂文摘》，1989。
4. 邱詩珊，〈台灣省交響樂團與台灣文化協進會在戰後初期（1945-1949）音樂之角色＞，
 國立台灣大學音樂研究所碩士論文，2001年6月。
5. 侯惠芳《我看音樂家：採訪樂壇十年記》大呂出版，1989年8月。
6. 徐麗紗，《蔡繼琨－藝德雙馨》，時報出版社，2002年。
7. 徐麗紗，〈團有慶，藝當年──將軍團長與國立台灣交響樂團〉，《樂覽》43期。
8. 陳曒初口述，謝雪如紀錄，〈音樂伴我六十年〉回憶錄，未出版。
9. 溫隆信，〈論樂評〉《時報雜誌》第316期，74年12月18日，頁57。
10. 黃運喜，〈清末民初廟產興學運動對近代佛教的影響〉，《國際佛學研究創刊號》1991年12月出版。
11. 楊育強編著，《國立福建音專史紀》，光華文化，1986年7月。
12. 福建音樂專科學校校友會編，《國立福建音樂專科學校校史》，福建音樂專科學校校友會，1999年。
13. 趙惟儉，《小提琴教學法》世界文物出版，1992年。
14. 鄧漢錦，《台灣省政府教育廳交響樂團卅週年團慶特刊》，台中，台灣省政府 教育廳交響樂團，1975年。
15. 盧佳慧，《鄧昌國－士子心音樂情》，時報出版社，2002年。
16. 龍倩，〈西廂記觀後〉《樂典》第2期，74年12月24日出刊。
17. 顏廷階，《中國現代音樂家傳略》，台北，綠與美出版社，1992年。
18. 顏廷階，《中國現代音樂家傳略－續》，台北，綠與美出版社，2001年。
19. 韓國鐄，《戴粹倫──耕耘一畝樂田》，時報出版社，2002年。
20. 蕭山縣誌編纂委員會編，《蕭山縣誌》，浙江人民出版社，1987年8月出版。
21. 蕭凌主編，《金海觀與湘湖師範》，華東師範大學出版，1996年7月第1版。

網路資訊

1. 佚名，《歸航》，www.shortguts.com/contxth.htm
2. 吳成家，http://media.ilc.edu.tw/music/MS/musician-10.HTM
3. 金海觀，www.hzmj.org/esperanto/zjsy/2000-1.htm
4. 金湘，http://home.kimo.com.tw/j1224j1118/URL_Jane/cwriter/cwriter41.htm
5. 南安市人民政府網站，http://www.nanan.gov.cn/nan_an_shi_qing/li_shi_shi_jian.htm
 http://www.nanan.gov.cn/nan_an_shi_qing/li_shi_wen_hua.htm
6. 陶行知，http://www.chinatxz.net/news_view.asp?id=1
7. 顏廷階，《戴團長粹倫教授就任省交之回顧》，2000年12月28日。
 http://140.122.89.98/conference/dai/10.htm

參 考 書 目

節目單、特刊

1. 台北市立交響樂團節目單1965年（業餘時期）至1985年。
2. 台北市音樂季特刊，1979年。
3. 台北市音樂舞蹈季特刊，1980年。
4. 台北市藝術季特刊，1981-1985年

報紙

1. 方客，〈撥絃手 巧製精奇玩具〉，《中央日報》1978年6月4日，第11版。
2. 侯惠芳，〈籌演國人創作的大型歌劇，西廂記展開細節研討〉，《民生報》1984年12月28日，第9版。
3. 侯惠芳，〈譜歌劇西廂記邀屈文中出馬曲盟強烈不滿市交道原委〉，《民生報》1985年1月5日，第9版。
4. 侯惠芳，〈沒必要弄得難為情，爭得動氣傷了形象〉，《民生報》74年1月11日第9版。
5. 侯惠芳，〈這是齣真正的中國歌劇〉，《民生報》74年11月30日第9版。
6. 陳暾初，〈建立我們的音樂風格〉，《聯合報》1960年6月30日。
7. 陳暾初，〈西藏風光演奏之前〉，《聯合報》1956年12月14日。
8. 彭虹星，〈市交56次定期音樂會演出樂評〉，《大華晚報》1973年10月4日。
9. 黑中亮，〈陳暾初家族兩代六位音樂家〉，《民生報》92年6月17日A12版「文化風信」。
10. 樂人，〈幼童音樂班的建議〉，《聯合報》1960年12月17日。
11. 樂人，〈市府籌設交響樂團〉，《聯合報》1961年5月11日。

國家圖書館出版品預行編目資料

陳暾初：開拓交響樂團新天地 / 朱家炯撰文. -- 初版.
-- 宜蘭五結鄉：傳藝中心出版；臺北市：時報文化發行
面； 公分. --（台灣音樂館. 資深音樂家叢書 ；28）
ISBN 957-01-5701-1（平裝）
1.陳暾初 — 傳記
2.音樂家 — 台灣 — 傳記

910.9886　　　　　　　　　　　92021270

台灣音樂館　資深音樂家叢書

陳暾初——開拓交響樂團新天地

指導：行政院文化建設委員會
著作權人：國立傳統藝術中心
發行人：柯基良
　　　地址：宜蘭縣五結鄉五濱路二段201號
　　　電話：（03）960-5230・（02）2341-1200
　　　網址：www.ncfta.gov.tw
　　　傳真：（02）2341-5811
顧問：申學庸、金慶雲、馬水龍、莊展信
計畫主持人：林馨琴
主編：趙琴
撰文：朱家炯
執行編輯：心岱、郭燕鳳、何淑芳、梅蒂歐
美術設計：小雨工作室
美術編輯：子淑工作室
出版：時報文化出版企業股份有限公司
　　　臺北市108和平西路三段240號4F
　　　發行專線：（02）2306-6842
　　　讀者免費服務專線：0800-231-705
　　　郵撥：0103854~0時報出版公司
　　　信箱：臺北郵政七九～九九信箱
　　　時報悅讀網：http:// www.readingtimes.com.tw
　　　電子郵件信箱：ctliving@readingtimes.com.tw
製版：瑞豐實業股份有限公司
印刷：詠豐彩色印刷股份有限公司
初版一刷：二〇〇三年十二月二十日
定價：600元

◎本書圖片來源由陳暾初、朱家炯提供。